# 跟著山崎亮去充電

## 探訪美西公益設計現場

山崎亮 & studio-L 著

雍小狼 譯

**パブリックインタレストデザインの現場**

studio-L 西海岸を訪ねて

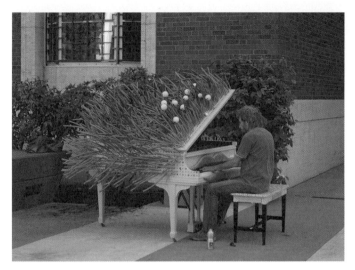

波特蘭街角彈鋼琴的人，鋼琴為設計師集團ZGF《關於鋼琴！來按來彈！》（About Piano! Push Play!）計畫所設置。攝影：山崎亮

以波特蘭為據點的ZGF是一個集結建築師、室內設計師、都市設計師的集團，創立目的為社區營造，並協助培養具優秀設計能力的人。現在於洛杉磯與紐約也設有事務所。

ZGF開展的計畫《關於鋼琴！來按來彈！》（About Piano! Push Play!）由藝術家裝飾無人使用的老舊鋼琴，於夏季時設置在街道上，是個用音樂為城鎮帶來活力的計畫。請來專業鋼琴家演奏以聚集人潮，讓路上的居民享受樂音，除此之外，城鎮裡的任何人也都能來這裡彈琴。夏天過後，便將鋼琴贈與學校或社區中心。每架鋼琴都冠上昔日非裔女性爵士鋼琴手的名字，這件作品即以其中的先驅瑪麗・露・威廉斯（Mary Lou Williams，一九一〇─一九八一年）為名。她曾為知名作曲家暨歌手艾靈頓公爵（Duke Ellington）、班尼・固德曼（Benny Goodman）提供樂曲，並指導了瑟隆尼斯・孟克（Thelonious Monk）、邁爾士・戴維斯（Miles Davis）等後進。

# 跟著山崎亮去充電——
## 探訪美西公益設計現場

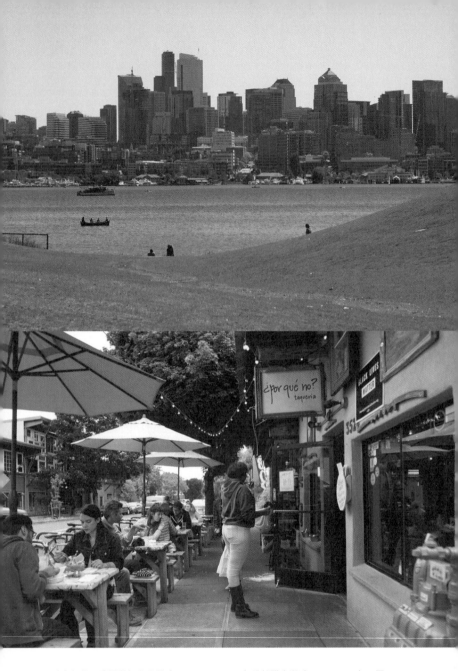

（上）從西雅圖煤氣廠公園（Gas Works Park）眺望聯合湖（Union Lake）。攝影：山崎亮（下）收集廢棄材料加以再利用的重建中心（左後），形塑了熱鬧不息的街道。攝影：山崎亮

（上）西雅圖市與非政府組織P-Patch信託共同營運的「P-Patch社區花菜園區」。擁有四十年以上歷史，向廣大的市民開放。攝影：山崎亮（下）彈奏設置在P-Patch高臺上鋼琴的兩人。攝影：山崎亮

# 序言　探訪美西公益設計現場

企劃：studio-L＋山崎亮

　　每年夏季，studio-L的專案領導人都會到海外探查案例。二〇一六年我們決定前往美國的西海岸，最直接的理由是因為奧勒岡州立大學研究所邀請我們到當地講課，但實際上還有另一個原因：我們認為在社區設計的實踐上，大致到了再次從事「空間設計」的時候了。

　　我原本就從事建築與景觀設計，曾經有數次與當地居民對話、舉辦思考建設計畫工作坊的經驗。除此之外，也曾主持從設計到施工，與居民共同討論的工作坊。例如立即將眾人的意見化為圖紙，大家一起看著模型互相提出意見的設計工作坊，或在建



築現場堆砌磚塊、在內部裝潢的牆面黏貼壁板的施工工作坊。這些工作坊可以在具體空間反映自己的意見和行為，非常簡單易懂，所以很容易募集參與者。工作坊現場也總是聚集很多人，既熱鬧又充滿活力。應該是因為「大家一起動手做」非常淺顯易懂吧！用這種方式打造的空間，落成之後也會有很多人使用，參加工作坊的人因此熟識，也會互相學習。如果一切順利，竣工後甚至會成立設施的營運組織。

另一方面，我們想到日本的未來就感到不安。我們擔心在人口不斷減少的時代，往後打造空間的機會可能會減少。我們都知道設計和施工工作坊能吸引人潮；然而，當設計和施工的機會減少時，除了依附在「空間設計」之下的工作坊，不是應該發明可以讓人們對話、學習、活動，具有其他目的的工作坊嗎？基於這個想法，自二〇〇五年studio-L設立十年以來，我們都致力於打造

「沒有空間設計」的工作坊。

我們一直以來都致力於飲食教育與地方福祉的對談型工作坊。在工作坊中探討讓市民澈底運用商店街、享受既有公園設施的方法；除此之外，也互相討論市公所的綜合計畫或振興產業的願景。這些工作坊都沒有打造出具體的空間，往往流於空泛的討論。我們一心一意地挑戰，如何創造出獨具魅力的討論氛圍、加深參與者的互相學習，進一步創造組織和活動。沒有圖紙、沒有模型，也不使用磚塊、油漆。在這種狀況下，如何讓大家快樂地進行計畫呢？這十年來，我們始終在錯誤中學習。

然而，大多數的場合中，最後還是必須打造空間。如果要辦活動，就需要據點；想辦展覽，也需要空間設計。此時，人們就會聚集在一起，開始創造空間。雖然沒有空間設計就無法聚集人群讓我們很頭痛，但是大家需要空間的話，我們最好從旁協助。歷經

一番思考後的結果，這次旅行我們決定去探訪公益設計案例，看看美國如何透過空間設計加深人們的信賴關係與學習。我們從加入藝術手法建造場地、收集廢材打造據點、建設居民參與型的住宅區、藝術家為流浪漢打造的組合屋村等，伴隨空間打造的居民參與案例中學習到許多知識。另外，我們也因為設計介入空間打造引起地方「仕紳化」的警訊，獲得重新審思社區營造的機會。

在臺灣，社區設計也有許多計畫都是從「大家一起創造空間」著手。此時，思考創作美感空間與參加者的連結、學習兩者之間的平衡非常重要。除此之外，同時顧慮設計空間引起地方仕紳化的負面影響也很重要。期盼本書能夠成為思考這些重點的契機。

另外，本書內容原為《BIOCITY》雜誌的特輯。在此由衷感謝時報出版社的湯宗勳先生協助翻譯出版本書，同時也向欣然允諾出版計畫的BIOCITY總編輯藤元由記子女士致上謝意。

ALMOST HALF of all Guatemalan children under 5 are developmentally stunted — one of the worst rates in the world.

EIGHTY PERCENT of rural Guatemalans live in poverty.

REFUGEES in Oregon are seeking safety and opportunity. At Refugee Gardens in Portland Mercy Corps Northwest provides them with land, supplies and access to markets so they can build a stable life.

RESILIENT

4

跟著山崎亮去充電

探訪美西公益設計現場

# 前往美國西海岸之旅

山崎亮

現為studio-L負責人、慶應義塾大學特聘教授。

一九七三年生，愛知縣人。大阪府立大學及東京大學研究所畢業，取得工學博士學位，擁有日本國家考試之社會福祉士資格。

曾任職建築、景觀設計事務所，後於二〇〇五年創辦studio-L。從事「當地問題由當地居民解決」的社區設計工作。主要著作有《社區設計》、《社區設計的時代》、《論街區的幸福》等。

每年到了夏天，我都會和studio-L的成員們一起去海外旅行。我們很幸運，走訪國內案例幾乎已是家常便飯。由於日本全國都有社區設計正在進行中，只要在周遭稍微繞點路，想見的人或有興趣的案例幾乎都能見到。

但是，外國就不是這麼一回事了。平常透過網路或書籍等獲得的資訊，希望能透過一年一度的旅行到實地看看、直接與當事人對談、體驗空間，並確認現場的氣氛。抱著這樣的想法，我和夥伴們二〇一四年時去了韓國、二〇一五年到了英國、二〇一六年則前往美國西岸旅行。

此次行程選擇美國西岸的理由之一，是身

兼建築師與波特蘭州立大學教授身分的塞吉歐·帕勒洛尼（Sergio Palleroni）。透過建築設計解決區域性問題的「基礎倡議」（Basic Initiative）計畫，便是由他著手設立的。我和他曾在二〇一〇年通過電郵，二〇一一年時原本要在一場研討會上聚首，卻因發生三一一地震而延期了。二〇一二年我發行《社會設計地圖》（ソーシャルデザイン・アトラス）一書時，便在其中介紹了帕勒洛尼先生與基礎倡議計畫的活動。也在二〇一三年的《有機城市》（ビオシティ）雜誌五十三號由studio-L企劃的特輯「社會設計的最前線（美國篇）」中採訪過他。

接著，在二〇一六年四月於東京大學舉行的「設計改變世界」研討會上，我終於和帕勒洛尼先生見了面，初次聚首十分開心。幾個月後在位於大阪的studio-L事務所內，我們頒發了「橙賞」給他，感念他為我們帶來廣大的影響。

帕勒洛尼先生邀請我到波特蘭州立大學，辦一個關於社區設計的講座，也願意帶我到波特蘭的街道參觀。

既然如此，這年夏天的學習之旅就決定到美國西岸去吧！

## 「社區空間設計」與「社區設計」 *

我大學時學的是地景設計（landscape design），研究所時學的是區域規劃。畢業後我曾到建築、地景設計事務所工作，主要參與的是公共設施的設計。當時我學會了「居民參與型設計」的做法，召集當地居民舉辦工作坊，一邊與他們討論一邊進行公共設施的設計。這樣的做法源自一九六〇年代盛行於美國西岸的「社區空間設計」，因此我也開始對當時美國的解決方案深感興趣。

順帶一提，我們將自己從事的活動稱為「社區設計」，這和居民參與設計公共設施的「社區空間設計」，有些微的不同，於是便將「空間」一詞拿掉。從美國西

## 塞吉歐・帕勒洛尼（Sergio Palleroni）

自奧勒岡大學與麻省理工學院研究所畢業後，著手進行發展中國家的援助。一九九五年與史蒂夫巴達涅斯（Steve Badanes）共同設立基礎倡議計畫，現在為波特蘭州立大學教授，以及同校建築學院公共利益設計中心（Center for Public Interest Design）所長。撰有〈在亞洲進行永續教育〉（Teaching Sustainability in Asia）等文，並開發教育學程。曾獲建築系大學協會獎、聯合國教科文組織

岸傳入日本的「社區空間設計」曾盛極一時，然而進入了人口減少的年代後，建造新公共設施的機會也開始萎縮，到了二〇〇〇年左右，日本全國公共設施的整頓都開始趨緩。若在這樣的時代訴諸「應由居民參與進行公共設施的設計」，居民參與的機會也只會不斷減少。既然如此，就應該在公共設施設計之外的層面，提升居民參與的機會。依循這樣的理念，studio-L除了公共設施的設計之外，在公園營運，百貨公司、寺院、醫院的經

＊原文為「コミュニティ・デザイン」和「コミュニティデザイン」，作者提到他們處理的不只是空間設計，因此將原文中間的「・」拿掉，故翻譯為「社區空間設計」與「社區設計」。

（UNESCO）等國內外多項獎項。

## 基礎倡議計畫（Basic Initiative）

為了援助都市邊陲地區，派遣學建築的學生到有需要的社區之中，進行物質與社會救援的非政府組織工作。這樣的做法不僅可幫助社區自力更生，同時也是動搖學生價值觀、促使他們更加堅強的激進教育計畫。

營，產業振興，以及食育（飲食教育）等計畫的發想階段，即創造了居民參與的機會。但這樣一來，就有人批評我們：「既然不是打造空間，就不應該稱為社區空間設計」。由於遇到了這樣的狀況，我們便將自己從事的活動改稱為「社區設計」。

## 「社會設計」與「公共利益設計」

由於日本人口逐漸減少，從「社區空間設計」創生了「社區設計」。另一方面，美國則從「社區空間設計」開展出「公共利益設計」（public interest design），也就是說，不只停留在居民參與發想設計的層面，更用心思考設計如何為公益（public interest）做出貢獻，希望用設計來解決各地面臨的身心障礙人士、LGBT（女同性戀者、男同性戀者、雙性戀者與跨性別者）、能源、糧食、初級產業、貧窮、廢棄物的增加等議題。

其實，這種「為了解決當地課題而做的設計」，一直以來都被稱為「社會設計」（social design）。前面提到的《社會設計地圖》一書，便是介紹全球各地社會設計的案例，當時訪查的多數設計師，也將自己從事的行動標記為社會設計。然而，後來社會設計被運用在更廣泛的脈絡之中，政治和行政領域中的制度設計沿用了

「社會設計」一詞，在日本的編輯與經營管理領域中也使用「社會設計」這個詞彙。

「公共利益設計」一詞，與愈來愈廣泛的社會設計概念相較，使用意義稍微有所限縮。在承擔社會議題的面向上具備同樣的意識，並且也重視在設計具體的空間及物件時，實現當地居民的參與。就這點而言，可以說是將「社區空間設計」的做法擴展到全體公益領域的概念。為了解決在地面臨的議題，邀請居民參與設計出美麗的空間或物件，甚至連施工也以居民參與的模式進行。透過這樣的過程提供居民學習新事物的機會，也讓居民得以認識彼此，並期待居民形塑組織之後創生出新的居民活動。

或許可以統整成這樣的說法：美國沿用「社區空間設計」打造實體物件的觀點，發展出了「公共利益設計」。另一方面，日本進入人口減少年代後所著眼的，是「社區空間設計」中由居民一同參與的「社區設計」，則與不限於打造實體物件，意義更廣泛的「社會設計」概念近似。

以上只是我的假設。但不論是公共利益設計、社會設計或社區設計，都肯定受到了一九六〇年代盛行於美國西岸的「社區空間設計」的影響。而「社區空間設計」本身則受到了當時西岸廣泛流傳的學生運動、新社區運動、嬉皮文化、垮掉的一代、佩花嬉皮士、愛與和平反戰世代的影響。

在這趟旅程中，遇見了許多承續當時氛圍的事物。在西岸常聽見的有機（organic）、生態（ecological）、

公平交易（fair trade）、多樣性、LGBT、貧窮、社會福利、自建（self-build）、翻新（renovation）、仕紳化（gentrification）、居民參與等詞語，都是當時持續流傳至今的關鍵字。

我們一邊在腦中描繪這些關鍵字，一邊走訪了西岸。以下僅介紹其中一部分。

## 經歷五十年歲月的哈普林設計

我在大學學習地景設計時，最有興趣的設計師就是勞倫斯・哈普林（Lawrence Halprin）了。哈普林為地景設計領域中最早導入生態觀點的人，也是採用居民參與型設計的人。他以美國西岸為據點進行活動，深入參與了一九六〇年代的社會運動和嬉皮文化。他所繪製的建築示意圖中，受嬉皮文化的影響尤其明顯；參加他所主辦工作坊的人當時被稱為「反文化」（counter culture）分子，展現出與文化對抗的興趣。

＊勞倫斯・哈普林（一九一六─二〇〇九年）為美國造園師、環境設計師、地景建築師，從使用者的觀點設計公園等公共空間。自一九六〇年代起，採用工作坊的形式進行設計教育、居民協作，並藉此實踐社區營造。

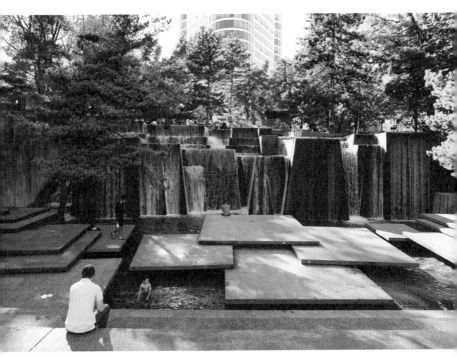

西雅圖的前庭噴泉（Forecourt Fountain）。

哈普林在一九六〇年代設計了前庭噴泉（Forecourt Fountain），現在則被稱作「艾拉‧凱勒噴泉」公園（Ira Keller Fountain Park），落成至今將近五十年的現在，仍深受波特蘭居民的喜愛。公園腹地中的東西方有高低差，中間設計配置了一座落差高達五公尺的瀑布。在噴泉上方，人們一邊將腳泡在水裡，一邊度過各自的時光。兩個落差高達五公尺的瀑書的景象，也頗具波特蘭特色。雖然在游泳的孩子們身後馬上就有一段五公尺高的落差，父母也只是待在不遠處守護著。在個人必須為自己負責的美國，即使噴泉上方未設置柵欄或扶手，也不會招致輿論抨擊。另一方面，噴泉下方由瀑布產生的白噪音（white noise）遮蔽了在附近行駛的汽車噪音，因此聚集了午睡、讀書或享受對話的人們。一位女孩和瀑布對話的景象，也十分具有哲學性。

哈普林還設計了這附近的另外兩個廣場，分別是派堤高夫公園（Pettygrove Park）與愛悅廣場（Lovejoy Plaza），連接三座廣場的綠道也是他親自設計的。

此外在一九七〇年代，哈普林亦在西雅圖設計了包覆於高速公路上方的「高速公路公園」（Freeway Park）。這裡也配置了一座展現水複雜動態的瀑布，可惜現在沒有水流動

（左頁）（上）在噴泉上半部讀書的二位男性。（中）在瀑布下與水幕對話的女孩。（下）在噴泉上半部游泳的孩子們，不遠的後方即是落差高達五公尺的瀑布。

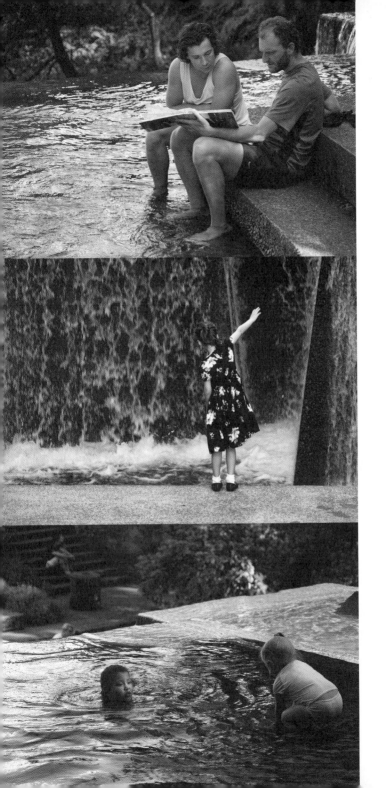

了。同時引人注意的是，在這個造型複雜的噴泉裡，見到了有人拿睡袋和棉被來過夜的痕跡。

這個情景在本次旅程中一直深印在我腦海裡。同樣在西雅圖，我們到理查德・哈格（Richard Haag＊）於一九七〇年代設計的「煤氣廠公園」（Gas Work Park）參觀時，一邊欽佩於他將舊工廠留下打造美麗公園的手法，同時也注意到有人居住在保存下來的工廠區域。

西雅圖市內舉辦了「白色晚宴」（White Dinner），所有人穿著白色服飾在這場邀請制的晚宴上集合，在

＊ 理查德・哈格，一九二三年生，美國地景建築師，於華盛頓大學創設地景建築系。

在工廠遺跡隙縫間生活的人。

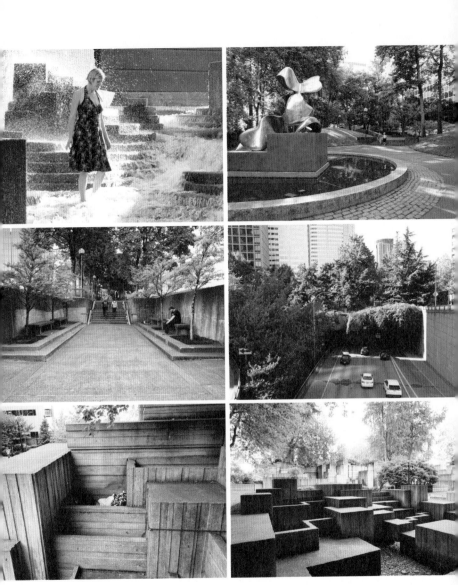

| 1 | 2 |
|---|---|
| 3 | 4 |
| 5 | 6 |

（1）在愛悅廣場（Lovejoy Plaza）噴泉中行走的女性。
（2）派堤高夫公園（Pettygrove Park）。（3）連接三座
公園的綠道。（4）高速公路公園（Freeway Park），高速
公路上方綠色的部分為公園。（5）有人拿噴泉一角當床過
夜的痕跡。（6）高速公路公園的噴泉，水停止流動。

公共空間享受美食。在日本，我的朋友也企劃過這樣的活動，因此這片光景我並不陌生。西雅圖的活動會周遭，有許多在路邊睡覺以及吸大麻的人，設計美麗的會場與進不去的人們形成對比。這樣的景象，似乎象徵著美國現在面臨的都市困境，也就是所謂「仕紳化」的問題。

## 西岸的社會運動

西岸的社會運動應該一直在對抗此類仕紳化的現象。仕紳化所指的是，針對多為相對低所得的人們居住之地區進行都市更新，或藉由文化活動使地區活化，結果使物價與地價高漲，導致低所得人口無法繼續住在當

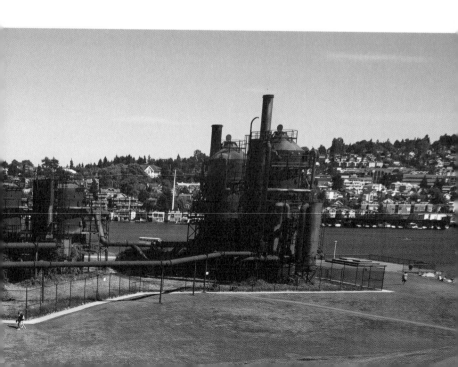

地。這樣的情況在一九五〇年代就已經十分顯著，許多地區都展開了反對都市更新的社會運動。

在盛行學生運動與社會運動的柏克萊市（Berkeley）內，一九六九年居民們爭取得來的公園——「人民公園」（People's Park），至今仍由居民進行管理。公園腹地為加州大學所有，當時原本打算興建體育館，然而學生和居民為了讓這個地方成為公園，擅自開始種植花草樹木。為阻止此事，警隊與學生發生衝突，造成一人死亡及多人重傷。最後這片腹地被整建成了公園，現在仍由居民親自管理。

聽到這裡，可能會以為那裡變成了一個幸福的公園吧，然而實際情況卻不盡然。在居民們手上誕生的公園，經過五十年後，多了許多街友與用藥成癮者出沒，

煤氣廠公園的全景，舊工廠被活用成了裝置藝術。

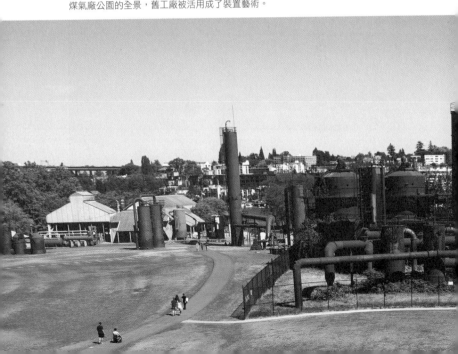

由居民們進行的公園管理似乎也愈來愈困難。我在拍攝公園時，就有人建議我「把相機收到背包裡比較好」，那位人士自人民公園誕生之初就住在這個地區，現在也參與公園管理的事務。最近人民公園治安惡化，大學當局也打算將那片腹地租給連鎖大型超市，一旦成功簽約，這裡就會變成超級市場，這麼一來當地就會更加仕紳化。他說，無論如何他都希望能阻止這件事。難怪公園各處都寫著「守護公園」的標語，而有一群人居住於停在公園周遭道路的車上，以持續監管公園，他也是其中的一員。

公園附近一間唱片行的牆面上，描繪著柏克萊社會運動的歷史，包括言論自由運動（Free Speech Movement）、人民公園和學生運動等，而這段歷史似

橫躺在白色晚宴會場周邊的人。

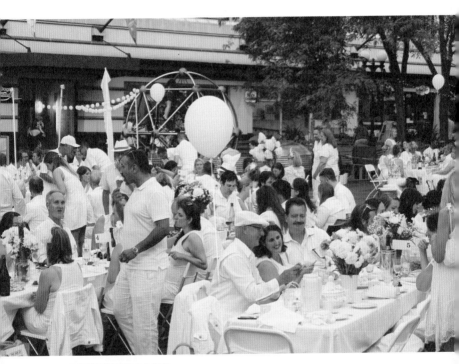

在西雅圖遇見的白色晚宴。

　**前言／前往美國西海岸之旅**

平即將遭逢巨變。對居民參與而言，不間斷的努力是必要的。

## 因應仕紳化

西岸的人們對於仕紳化的徵兆非常敏感，即使是一些細微的動靜，只要人們判斷與地區仕紳化相關，就會起而反對。根據我所訪談的人們的說法，他們似乎最不希望重蹈舊金山的覆轍。舊金山曾經是個易居的城市，不知不覺中卻出現林立的高級住宅，做觀光客生意的店面增加，房租上漲，變成了一座難以居住的城市。使得許多人搬出舊金山移居周邊城鎮，離不開的人們則搬到較小的房子，或失去居所被迫在街頭討生活。

長期監管人民公園的男性。

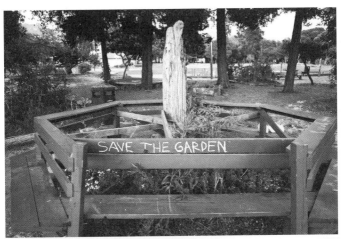

（上）用粉筆寫下的「守護公園」字樣。（下）停在公園周遭道路上的露營車。

附近的柏克萊與奧克蘭因此充滿危機感，居民們一方面抱持著「不希望重蹈舊金山覆轍」的心情，卻也有一些原本立意良好的地區活化計畫，出乎預料導致了仕紳化的結果。柏克萊的第四街原本是緊鄰鐵路、噪音大作的倉庫街，二十年前左右慢慢開始集結創意小店和藝術工房進駐。開發業者眼見於此，利用克里斯多福・亞歷山大（Christopher Alexander）「模式語言」（Pattern language）的設計手法成功重新開發了中心區域，使其成為名店展店的地區，最近甚至開了蘋果公司的 Apple Store，新店數量不斷增加。

昔日寂寥的倉庫街成了人們聚集的場所，當初住在附近的居民一定很開心吧。然而這一帶卻在不知不覺之間迅速仕紳化，每天購買的牛奶價格漲了三倍，超過

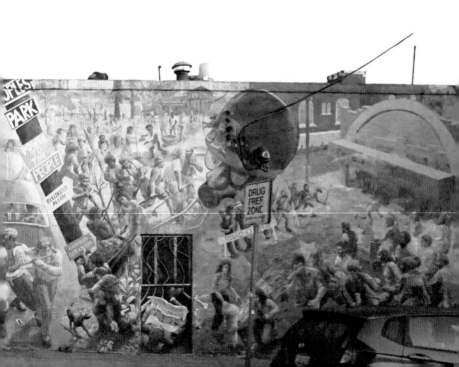

居民所能負荷的水準。自然，住不起的人們便離開這一區，原本出沒的老面孔也逐漸減少了。

位於柏克萊與奧克蘭之間的四十九街，目前正在從冷清地段找回活力的過程。年輕人將老舊建築翻新成時尚的咖啡店或雜貨店開張營業，雖然這樣的活動只在街道的一部分開展，但已經有二十間左右的新店鋪林立。如果是在日本，這樣的地區活化行動應該會被讚許為老街翻新的社區營造吧。小規模店舖慢慢進駐不會造成急遽的影響，也是顧及當地的做法。然而即使在這個案例上，附近居民也已經開始出現擔憂仕紳化的聲音了。

迎接人口減少年代的日本，拚命想將空屋或空地填滿。除了單純填滿空屋或空地之外，也在摸索如何將其影響擴散到整體地區。另一方面，美國西岸則是苦思方

在公園附近唱片行牆上描繪的壁畫。

法，希望盡量減少空屋或空地被填滿後對周遭造成的影響，也就是尋找不會引起仕紳化的區域開發手法。

## 波特蘭的解決之道

波特蘭的狀況也是相同的。波特蘭一邊主張「不要重蹈舊金山的覆轍」，一邊進行都市開發。他們不推崇快速激進的開發方式，而是希望慢慢改善各個地區。現在波特蘭已被譽為全美國人最想居住的城市，成為了時尚的有機之城。然而，仕紳化的現象卻依然暗中發生。

不得不從市中心搬到郊外的人增加了，援助街友的必要性也有所提升。

市中心關懷組織（Central City Concern，簡稱

第四街的商業設施。

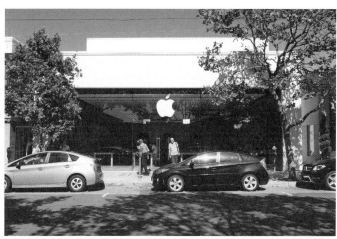

（上）蘋果公司最近展店的Apple Store。（下）四十九街，小規模的時尚店面林立。

CCC）是一個希望改善仕紳化負面影響的大型團體。

他們在市中心各處打造提供給低所得者的住宅，用便宜的價格出租。此外也針對街友提供醫療和教育的機會，介紹工作，並協助他們回歸社會。帶我們參觀CCC的男性是位退伍軍人，他退伍後因酒精中毒而失去工作，長期在街頭討生活。此時他遇見了波特蘭的CCC，接受醫療、社福、教育等援助計畫之後的他，成功被CCC僱用。日本也有簡稱為CCC的企劃公司，他們從事的活動比較偏向波特蘭時尚的一面。一旦這樣的區域營造出現反作用而造成仕紳化時，日本是否也會誕生另一個CCC呢？

波特蘭不只有CCC這樣的大型社福團體，也有小規模的團體推行富創意的社福工作，尊嚴村（Dignity

CCC的接待。

盛行小規模老屋翻新的四十九街。

Village）便是其中一例。該團體打造了一個村落，讓基於各種原因而無法繼續在街頭討生活的人們得以在此居住。這個團體從活動開始之初就找來藝術家協作，現在村中家家戶戶都被塗上了鮮明的顏色，房屋樣式也都十分獨特。而放眼所及的所有圖樣，都看得見嬉皮文化的影響。

從波特蘭市中心跨過河川來到另一頭，有個叫做波夕（Boise）的地區，在這裡有座重建中心（Rebuilding Center），我認為他們的做法或許能指引出一種可行的方案。該中心的創辦人明白，街友是做過各種職業之後才變成無業遊民的，特別值得注意的是他們最後從事的職業經驗，多半都是建築業或拆除業，也就是說，街友們有很高的機率具備建築或拆除的技能。於是，他們向

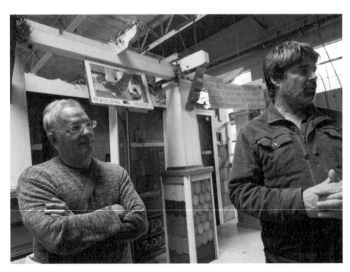

重建中心的共同創辦人馬克·雷克曼先生（Mark Lakeman，右）與帕勒洛尼教授。

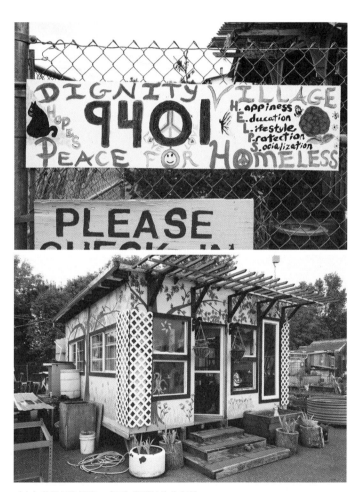

（上）尊嚴村的招牌。（下）尊嚴村的收容所。

街友提供拆除住宅的工作，並將拆除後得到的廢棄材料分門別類搜集起來，成立資源回收型的居家用品中心。

重建中心的這種做法不僅對環境友善、珍惜老舊物品，更能創造街友的工作機會，因此受到當地居民的支持營運至今。近來重建中心的周遭開始熱鬧了起來，產生出各式各樣的店面，甚至興建了高級住宅。不過，當地居民跑去和政府商量，引導政府在開發高級住宅時一併設立市營公共住宅，讓從以前就住在這裡的人不會單純因為經濟因素被趕離當地，在都市發展的同時也考量到居民。而重建中心便成了此社區營造方案的樞紐，有意被拆除的空屋、正在找工作的街友，以及區域開發相關的資訊，都集結在重建中心，並在此與社區的成員們共同討論。我告訴創辦人：「在波特蘭市中心生活的人們，

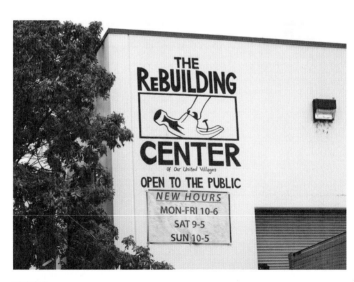

重建中心。

（上）左邊是高級住宅，見於後方的則是市營的公共住宅。

都說不想重蹈舊金山的覆轍」，他則回答：「我們也不想重蹈波特蘭市中心的覆轍」。

## 社區設計應向公共利益設計學習之處

透過設計將事物美化，是二十世紀的思維，這樣的信念尤其在二十世紀後半更加強烈。然而，十九世紀時的設計則是美化並解決社會問題的方法。伴隨工業革命而來的種種問題，除了透過政治與經濟處理之外，許多前人也致力於從設計的層面上加以解決。

接著來到了二十一世紀，愈來愈多人開始抱持著社會設計與公共利益設計的想法。將空屋或空地翻新成美麗的住宅或店舖，或許可稱之為社會設計，但是立意良善開發出來的時尚城鎮，卻有可能在不知不覺之間導致了仕紳化。

正因如此，在社區營造進行的過程中必須與在地居民對話。不應僅由開發業者、店舖老闆和設計師討論之後，就進行所謂的時尚社區新風貌營造；而應該打造在地居民聚集的據點，在那裡一邊討論當地的各類事務，一邊進行社區營造。雖然這樣的方法比較費力費時，但或許只有這個方法才能避免仕紳化的情形發生。

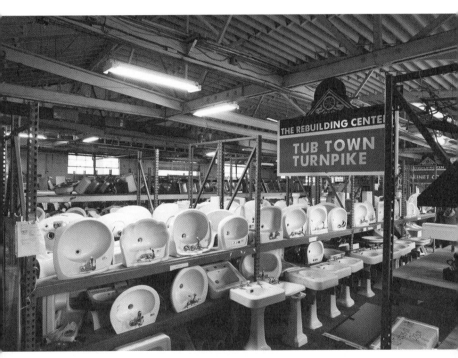

重建中心的內部，陳列著拆除工作搜集而來的材料。

**前言／前往美國西海岸之旅**

這應該就是帕勒洛尼先生為我們介紹重建中心的原因吧。重建中心完美經歷了公共利益設計所標榜的設計流程，這裡既是解決在地問題、聚集人們、創生美麗事物的據點，也是人們對話討論社區營造、取得打造空間的具體材料之場所。

柏克萊的人民公園是否也能找到這樣的場所呢？那裡的居民是否能採用公共利益設計的做法，在對話中思考公園的理想狀態呢？我希望能守護他們今後的進程。

最後，我要再次向在波特蘭帶我們參觀許多場所的帕勒洛尼先生表達謝意。他不顧平日的繁忙業務，在那四天之中一直帶著我們到各地參觀，為我們介紹重要的人物。托他的福，我們應該在日本進行的社區設計主題也變得更明確了。接下來我們會定期向帕勒洛尼先生回報在日本進行的挑戰，希望能作為對他的謝禮。

# 導入藝術的地方創生──石榴中心

**醍醐孝典**

一九七六年大阪府出生，studio-L創始成員。學生時代就參加過兵庫縣家島地區的社區營造，「墨田區食育推進計畫」、「富岡市世界遺產社區營造」、與立川市子共同營運未來中心等事宜，擔任非營利法人組織社會設計實驗室理事長。2015年開始在東北藝術工科大學擔任教員，為了創生讓年輕人振興故鄉的工作而展開教育與實驗。

## 前言

這次到美國西岸視察時，studio-L針對與我們立場相似，致力於與社區共同推動計畫的工作室展開了調查，認識了以華盛頓州伊瑟闊為據點的「石榴中心」（Pomegranate Center）這個組織。

石榴中心於一九六八年設立，是個已有三十年歷史的非營利組織，至今為止援助的計畫在美國國內外各占一半。在該組織的網頁上，將他們的活動內容定調為「透過協力從事地方創生，強化社區營造」 *，從居民

* Strengthening Communities through Collaborative Placemaking.

在塔斯卡盧薩開始打造廣場的施工現場。

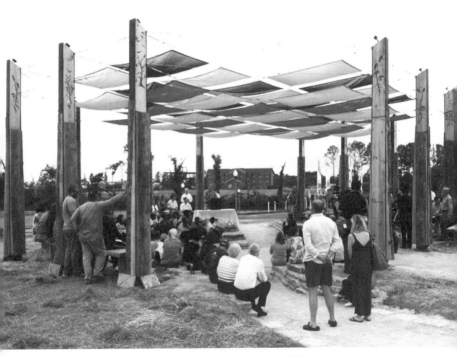

由居民提供點子並親手參與完成的廣場，是災後復興的象徵。

　**Site1 導入藝術的地方創生**

提出創意到空間落成為止，在約三至六個月的短期計畫內完成，為該組織的特徵。設立這個行動據點的目標在於，讓居民意識到自己提出的創意有實現的可能，並透過導入藝術元素打造美麗空間，解決在地問題。

## 當地居民的主體性與藝術的元素

二〇一一年，位於阿拉巴馬州西部的塔斯卡盧薩市中心遭受巨大龍捲風侵襲，這場自然災害造成州內死傷人數超過兩百人以上。在進行城鎮災後復興的同時，也協助塔斯卡盧薩受災嚴重地區的居民一同進行空間營造。

石榴中心身為某咖啡連鎖大公司的企業社會責任夥

開心手繪旗幟的當地居民。

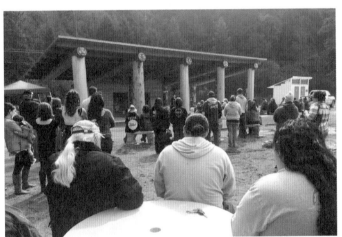

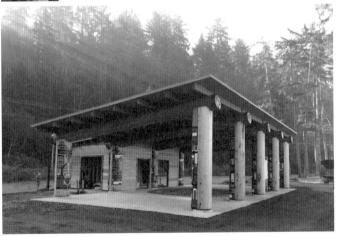

（上）馬考族人們參加的開幕派對。（下）嘗試融合了現代技術與傳統設計的活動中心。

伴，獲選執行本計畫。他們活用龍捲風災產生的瓦礫，導入藝術元素打造空間，以成為災後復興的象徵。開始進行本計畫時，他們首先公開募集空間營造的設計方案，並提供公開徵選競賽的優勝者十萬美元，作為創生空間的基金。

根據從五百位報名參加者中選出的設計方案，石榴中心開始從中進行協助。只不過，石榴中心採取的立場與角色，僅止於對方案發想人及他所召集的在地志工成員提供支援，到頭來計畫的主體仍是居民自己。

在當地居民出席的會議中，石榴中心一邊仔細說明主旨一邊推動進程：居民們不必單方面接受已經設計完成的方案，而是一同參與打造計畫。色彩繽紛的屋頂、刻上自然圖騰的支柱、中央設立廣場空間等居民的創意，藉由在地設計師與技術人員的專業，落實在空間設計之中。施工期間，幾乎所有的工程都由當地居民在現場自主創作，使空間得以成形。

地方政府的工作人員也在參與的過程中加了進來，採取民設公營的制度，將完成之後的空間由政府公園課接續管理。這個透過以居民為主體的活動所誕生的新空間，既是塔斯卡盧薩災後復興的象徵，也能讓當地居民作為活動據點使用。

此外，在華盛頓州北部的尼亞灣，協助馬考族原住民打造新的集會所，則是石榴中心最近的一項計畫。嘗

試將現代技術與傳統設計融合，是這項計畫的特徵。

在這個集會所中，廣場的地面、通往建築物的通道、木製的長椅等各處，都充滿了馬考族藝術家比爾·馬汀（Bill Martin）先生的藝術作品。石榴中心在這個案子的立場也維持一貫，讓以馬考族人為中心的在地居民成為計畫主體，著重於激發他們在計畫中的主體性與創意。

二〇一三年針對在地居民舉辦工作坊之後，這樣的做法獲得了民間財團的資金援助，二〇一五年在當地建設公司的協助下，終於完成了這個計畫。

這次我們在西雅圖採訪了石榴中心的創辦人／執行董事——米連柯·馬塔諾維奇（Milenko Matanovic）。希望透過這份訪談了解石榴中心的活動理念，以及與社

在地的傳統藝術。

區合作時如何協助他們的重點。

## 地方創生的重點

馬塔諾維奇先生來自斯洛維尼亞，擁有從事藝術活動的經歷。石榴中心的計畫多半藉由導入藝術的元素，激發社區的主體性和創意，這一點應該和他的經歷有很大的關聯吧。然而，馬塔諾維奇先生卻這麼說：

「我雖然是個藝術家，但目前對改善社區系統並不感興趣。」接著他繼續說道：「身為藝術家，我目前的認知是，藝術並非終點（成果）而是一趟旅程（過程）。也就是說，從發想創意到實現之間的過程非常重要。許多人並不在乎過程，但我身為藝術家，總是希望能帶著參加者一同踏上這趟旅途，並

---

**地方創生的五個重點**

1.Hands-On Democracy——實踐性民主

2.Together We Know More——結合眾人的知識

3.Ownership——認知自己是計畫的所有人

4.Learning & Discovery——學習與發現

5.Trust——建立信賴關係

透過旅程使參加者明白：自己就是創作者。」

另外，他針對地方創生列舉了五個重點（參照附表），並表示：「我很重視民主，如果能將每個人的知識組合起來，一定可以成就更偉大的事物，許多人並不明白這一點。從民主的角度思考，我相信人們能透過討論互相學習，而非互相爭論，並得以建立信賴關係。」

## 社區協作的重點

石榴中心協助在地居民的計畫取徑使用了「訓練」（training）這個單字。訓練是指透過在會議中引導（facilitation）等手段，使在地居民透過實踐，學習團隊合作、領導、設計等能力。其中更期望取得包容（inclusiveness）

米連柯‧馬塔諾維奇先生。攝影：
山崎亮

與果斷（decisiveness）之間的平衡，透過居民參與（participation）來完成計畫，並追求卓越（excellence）。

「許多人參加並不代表就能保證良好的品質。」馬塔諾維奇先生強調。和社區進行協作時若只是單純提供資訊，計畫很難順利進行。就像練習彈鋼琴一樣，必須讓居民們用身體記憶推動計畫的方式，馬塔諾維奇先生將此稱為「肌肉記憶」（muscle memory）。

「學習一件事必須花費相當多的時間，同樣的，改變社會也需要時間來完成。每次踏出小小的一步，朝正確方向前進的話，就能拓展成功的可能。因此，肌肉記憶是很重要的，透過不斷重複練習提升參加者的合作水準。一開始大家都是新手，需要花費兩、三年的時間，

打造集會所成為原住民族重塑認同的契機。

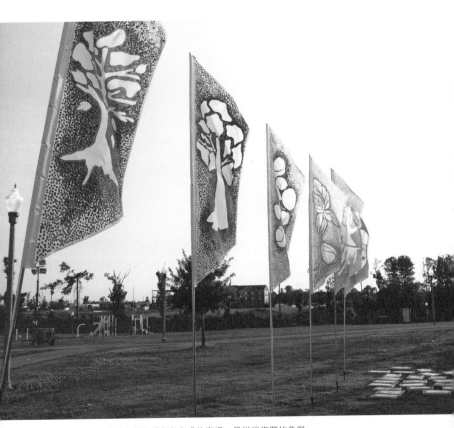

由居民提供點子並親手參與完成的廣場，是災後復興的象徵。

讓他們自己用身體習得成功的方法。」

馬塔諾維奇先生總是希望在時間允許的範圍內，盡可能待在特定的地區。現在他在加州、華盛頓州以及紐西蘭等地，訓練當地的居民。

「在紐西蘭進行的是兩天的訓練，就計畫導入的訓練而言，這是比較短的版本了。」

隨著計畫進行之後，我們還準備了八天的訓練方案。」

另外，一開始就針對個別計畫設定「基礎原則」（ground rule），也是石榴中心的特色之一。前面介紹的塔斯卡盧薩計畫中，便設定了基本的「眾人參與」，以及「聽取他人意見以求更佳解決方案」、「找出能達成不同目標的解決方案」等原則。

不僅如此，馬塔諾維奇先生更表示在進行創意發想的工作坊時，引導員（faciliator）的「提問」具有關鍵性的作用。「例如『為了我們的子孫，大家願意一同努力嗎？』這類促進人們思考群體利益的談話非常重要；再加上『大家約好不要謾罵或批評』或『無法接受某件事情的時候，請提出替代方案』等提醒。我們扮演引導員的角色，該做的不是指出問題進行調整，而是讓參加者自行發現，並引導他們改變心態。」

---

（左頁）（上）針對團隊合作進行的訓練。（中）讓大家了解基礎原則的工作坊。
（下）針對都市計畫與社區規劃的研習會。

# 石榴中心的做法值得學習之處

在這次的訪談中，馬塔諾維奇先生訴說的理念與態度，與我們有許多驚人的共通點。我們在日本執行社區設計的取徑與他們有不少類似之處，特別是在執行計畫時確保程序的重要性與持續性、發揮美感和愉悅的力量、讓在地居民認知到自己與計畫的關聯性、互相學習等，這些關鍵概念不論東西方都十分重視，我們再次體悟到了這點。

其次，「訓練」與「基礎原則」等概念代表的是，不將在地問題交給外來的專家解決，而是由在地居民自行處理。然而，居民其實很難理解我們身為專家的立場，要花時間營造出前述的氛圍，並且貫徹信念、付諸實行，需要很大的勇氣。

另外，基於美國特有的、與日本相異的社會背景，石榴中心培育出的理念與知識，也有很多值得我們學習的地方。與各種不同族群合作推行計畫，我們在日本至今很少有這樣的經驗。不僅如此，或許是馬塔諾維奇先生東歐移民背景的影響，他在從事社區協作時十分強調「民主」的理念。將三十年來的經驗進行系統化整理一事，也很令人印象深刻。

## 從構想到營運，居民參與的公共空間營造——

## 十日町市市民交流／活動中心（新潟縣十日町市）

從二○一六年的春天到夏天，新潟縣十日町市的市中心有兩間公共設施陸續開幕，分別為「十日町市市民交流中心」（暱稱：分次郎）與「十日町市市民活動中心」（暱稱：十字路），兩間都是從既有建築改裝而成。

「分次郎」是為了讓十日町市內外的人們進行交流及提供資訊所打造的設施，目標是透過市民舉辦各式各樣的活動，使市內瀰漫人際交流的氛圍。「十字路」的一樓是多功能藝廊，二樓是可用來談話、讀書或開會的工作休憩區，三樓則設置工作空間，提供市民從事創作活動的場

（左）能讓市民舉辦各種活動的市集廣場。（右）彙整市民工作坊成果的概念書。

這兩間設施雖然是屬於十日町市政府的公營事業，但從構想階段開始便以市民為主體，其後的設計施工過程，甚至包含設施開幕後的營運都由市民積極參與，為此案之特徵。在構想階段時舉辦了讓廣大市民們參與的工作坊，針對十日町市中心的現狀及今後的願景、未來兩間設施應負擔的功能與角色，以及具體的活動內容等進行討論，並將成果統整收錄在概念書中。此外，在召開市民工作坊的同時，也針對關心設施設計與營運的核心市民舉辦了研習會。

在這樣的流程下，十日町市舉辦了選定設計師的提案大會。獲選的設計單位（青木淳建築計畫事務所）則提出了派工作人員常駐十日町，與市民共同進行設計作業的方案。市民們接受此方案後積極參與計畫，施工時甚至舉辦「泥土丸子造牆工作坊」，由市民自發進行空間營造。不僅如此，在開幕後的營運上，一直積極參與計畫的市民也成為了常駐於設施內的工作人員（營運專員）。

在日本，由居民參與的公共空間整備，常只侷限於召開工作坊，將居民的意見反映在設計上而已。居民在計畫的過程中難以維持動力，是造成此問題的原因之一。美國的石榴中心將居民提出創意到空間竣工的過程，在三到六個月的短期間內完成，使參加者能快速獲得成功的體驗，就是因為

域。

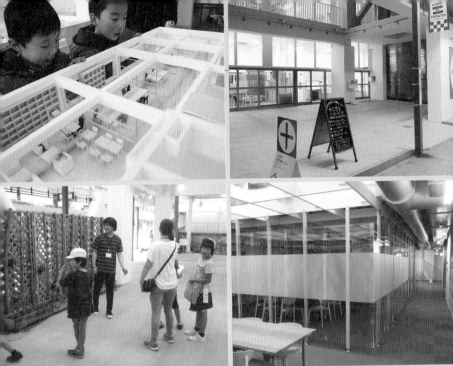

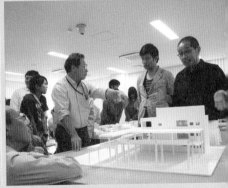

|   |   |
|---|---|
| 1 | 2 |
| 3 | 4 |
| 5 | 6 |

（1）專心看模型的當地孩子們。（2）市政府買下私人大樓後改造而成的「十字路」。（3）市民擔任的營運專員。（4）工作休憩區根據市民的使用方式而更新設施。（5）由舊市公所分部大樓改建而成的「分次郎」。（6）與市民對話的青木淳建築師。

重視維持居民動力的可能性。

石榴中心主導的地方創生案例中，許多都能由民間主導迅速推行，應該要歸功於美國完備的慈善制度。另一方面，十日町市的案例則是隸屬於地方政府的公營事業，從市民開始參與進行改裝到開幕為止花費了三年的時間。市民願意持續作為主體參與其中的主要原因之一，或許是在一系列的過程中，都有定期讓市民們獲得小小的成功體驗。藉由參考日本與美國的案例，使我們再次體會到執行計畫時，管理居民動力的重要性。

市民也從使用者的角度來思考設施。

# 「美味革命」與食育菜園——可食校園／曾格農場

## 西上亞里沙

一九七九年北海道出生，studio-L創始成員。因在島根縣離島海士町從事村落援助與地區活化案例而獲得矚目。曾參與過的計畫包括「丸屋花園」、「福山市中心活化」、「瀨戶內海島嶼之環二〇一四」活動等。主要負責策畫居民參與的綜合計畫、在地特產的開發與品牌包裝、村落診斷與村落援助等工作。

## 前言

住在加州柏克萊市的廚師愛麗絲‧華特斯（Alice Waters），人們稱她為「有機料理之母」。華特斯所大力推行的「食育」，便是把每個人心中「想吃美食」的渴望，與地區活化直接結合。

華特斯將此稱為「美味革命」，這份將食物與地區連結的新關係，對今日的「食育」、「地產地銷」（當地生產當地銷售）、「農夫市集」（farmer's market）等概念有著深刻的影響。本文希望能透過柏克萊市與波特蘭市的「飲食」層面，考察兩地的公共利益設計。

## 全世界第一間有機餐廳

華特斯於第二次世界大戰結束前一年的一九四四年，在紐澤西州出生。湯瑪斯‧麥納密（Thomas McNamee）所撰寫的《美味革命》一書，介紹了華特斯的生活思想，與她波濤洶湧的半世紀人生。根據書中記載，她年幼時最初的記憶便是在家庭菜園中遊玩。此處所述的家庭菜園，指的是戰時為了確保糧食的獎勵措施

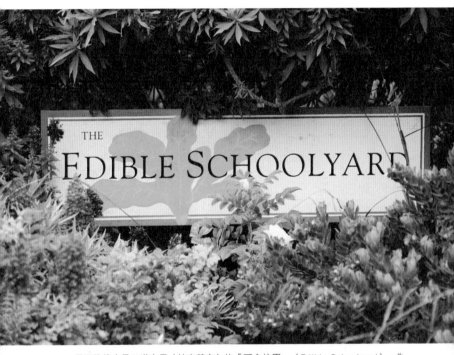

馬丁路德金恩二世中學（柏克萊市）的「可食校園」（Edible Schoolyard），為
「可食用校園」運動的發源地。

——「勝利菜園」（victory garden）。世界大戰時許多農民赴戰場從軍，美國國務院便推廣「勝利菜園」國家計畫，開展了這場支援戰時糧食生產體制的運動。打造菜園既是愛國心的表現，所有國民也藉由農作物的生產，彷彿也參與了世界大戰，營造出一股團結的氛圍。

如同華特斯家的菜園一般，「勝利菜園」是小規模的公共設施，最盛行時約開設了兩千萬處，使農作物的自給率高達四成（資料來源：美國農業部經濟調查局《美國國內糧食安全保障：基本統計與圖表》）。一九六〇年代後半，女性開始出社會工作，同時超級市場的店舖數量也跟著增加，並能買到調理好的冷凍食品。料理的時間因此縮短，菜園也就減少了。

一九六五年，華特斯在加州大學柏克萊分校就讀時，曾到巴黎體驗短期留學。法國是歐洲國家中市集最為蓬勃發展的國家，尤其在巴黎，自西元五世紀便設立了「帕魯市集」（Marché Palu），成為法國的文化遺產而為人所知。此外，現在的市集更成為了在地糧食體系（local food system）的據點。

華特斯在巴黎生活時，受到市集與餐廳以當季食材所做的簡單料理所吸引。回國後她想跟朋友們分享，在巴黎感受到的土地、季節、食物與生活連結的美好，便為友人製作料理。由於料理的味道大受歡迎，一九七一年便開設了餐廳，世界第一間有機餐廳「帕尼絲之家」（Chez Panisse）於焉誕生。

# 帕妮絲之家 Chez Panisse

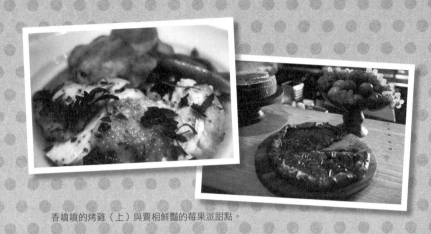

香噴噴的烤雞（上）與賣相鮮豔的莓果派甜點。

招牌菜花園沙拉從廚房裝盤後（上），在客人桌前進行裝飾。

我們這次視察時，順利到柏克萊市內的「帕尼絲之家」進行了拜訪。餐廳裡的菜單只使用在地生產的當季食材，每天更換套餐內容。在宛如獨棟民宅的店內，櫃檯上擠滿了當季食材，其後方即是廚房。餐桌與廚房之間的距離很近，可以一邊欣賞食材的鮮豔顏色、聞著料理的氣味、聽著煎炒的聲音，一邊用餐，顧客使用全部的五官來品味料理。

另外，由於與廚師的距離很近，顧客也能輕鬆提出「這個食材要去哪裡買？」「這該怎麼調味？」等問題。帕尼絲之家訴求讓人們用五官感受「美味」，並透過「想吃美食」的動機改變人們對食物的觀念。從提供改善飲食生活的知識，使人們獲得均衡的營養開始，最終目標是促進人們改變行為。

愛麗絲・華特斯 Alice Waters

一九四四年於紐澤西州查塔姆出生。曾在加州大學柏克萊分校學習法國文化。在學期間至巴黎短期留學，受到法國文化與飲食生活的衝擊後，於一九七一年開設「帕尼絲之家」餐廳，並於二○○一年獲美國《美食家》（Gourmet）雜誌選為全國第一名餐廳。「選用當季最新鮮的有機食材，盡量用最簡單的方法調理後上桌。」她

# 美味同時學習健康的可食校園

「要用食物改變世界，只要人們與食物之間建立新關係就行了。」抱持這樣想法的華特斯，推動「可食校園運動」食育計畫，影響了學校的教育。在舊金山郊外的大學城柏克萊市內，馬丁路德金恩二世中學（Martin Luther King Jr. Middle School）裡設置的「可食校園」便是其中一例。

可食校園運動自一九九四年開跑，即將迎接第二十五個年頭。最初只是改革荒廢學校的手段之一，從剝除柏油路面開始，現在已有約一千五百坪的寬廣面積，農田、育苗室、道具儲藏室、雞舍、柴窯等一應俱全。

一堂九十分鐘的授課，在教室、菜園、廚房裡進行。每堂課都是根據加州核心教育基準所設計，以「從種子到餐桌」為

抱持著這樣的信念，四十年來與農夫、酪農、漁夫們建立了廣大的人際網絡，所發展的「加州菜系」（California Cuisine）也成為全世界的典範。一九八三年女兒誕生，成為她致力推廣食農教育活動的契機。從柏克萊一所中學校園開展的「可食校園」（Edible Schoolyard）運動獲得許多人的贊同，該計畫也已獲得全美中小學採用。

農作物種類各式各樣，指示牌也色彩繽紛。

許多人家的前庭都有菜園。

菜園裡飄揚著孩子們親手製作的旗幟。

# 可食校園 Edible Schoolyard

鄰近住宅區高大茂盛的果樹。

撒上木屑，在菜苗下方鋪上稻草，以對抗雜草的菜園。

居民舉辦的車庫拍賣會。

馬丁路德金恩二世中學的校舍。

主題實施，並與環保知識中心等外部團體合作，經由料理或園藝等專家的指導進行授課。

要進行這樣的課程，最重要的是獲得教師的理解。若每天面對孩子的他們不能加以理解，便無法推動「美味革命」。筆者曾到離島參與高中品牌包裝的經驗，首先必須與教師對話告知現況，聽取他們的想法與關切之處，讓他們知道會遇到怎樣的瓶頸，否則他們無法理解該如何推行計畫。

另外在計畫啟動時，也必須著手讓學生與家長感受其魅力，如果能跨越學校的藩籬，讓當地地區都能感受到這股魅力，那是最理想的了。可食校園藉由「美味」的魅力，改變孩子的飲食生活與家長的意識，讓他們在家中庭院設置菜園或種植果樹，使家庭環境起了變化。我們前往視察時，能感受到這股魅力擴及了整個地區。

周遭每條街道上的住宅旁都種有高大的果樹，前庭也設置了外觀美麗的菜園或庭園。

透過種植果樹或野菜，能使街坊鄰居更加頻繁地進行對話。「該什麼時候播種？」「何時會下雨？」「你知道怎麼吃比較美味嗎？」從這些話題開始，到收成之後的彼此分享，甚至大家共聚一堂，帶著自製的甜點或菜餚舉辦餐會。

持續了二十四年的美味革命，已在地風景充滿「可食用」的綠意及美麗繽紛的果樹，並改變了此地居民的生活與人生。從可食校園返家的路上，孩子們看見了幾戶正在舉行車庫拍賣會的人家。可能很難想像過去曾

経歴荒廃時代的當地，如今會有這樣的光景吧。藉由豐饒食物所進行的改革，現在當地不僅治安變好，社區的交流也熱絡了起來。

根據常年支持可食校園運動的環保知識中心所述，現在美國已有三千所以上的學校實施類似的教育活動。以「美味」為起點創生的種種設計，對居民們而言即使經過了二十年以上，依然象徵著不變的魅力。

## 向大自然循環學習的農場——曾格農場

在波特蘭市也有一個讓孩子們學習食物相關知識的場所。波特蘭郊外的「曾格農場」（Zenger Farm）位於都市與綠帶的中間，腹地內包含了農地與溼地。

波特蘭市希望透過管理與取用雨水進行持續性的糧食生產，因此開設了這個模範農場，面積約有五千坪。由於八〇年代時此地曾由酪農經

環保知識中心
Center for Ecoliteracy

一九九五年為了普及永續生活教育而創立的非營利組織，本部位於加州柏克萊市。「環保知識」的概念指的是人們關於環保的資質與能力。

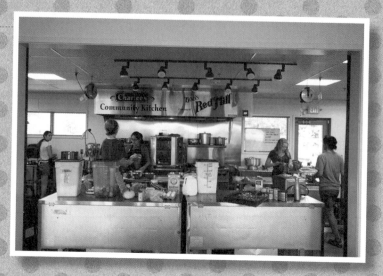

設施內的社區廚房，這一天孩子們正在參加夏令營。

曾格農場的主要設施。

負責接待的男性工作人員。

# 曾格農場 Zenger Farm

農場地圖。

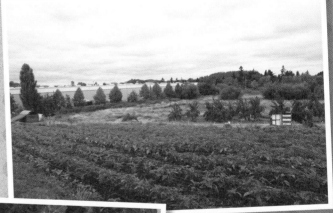

曾格農場的風景。

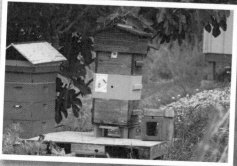

色彩繽紛的蜂箱。

營，特別花費五年來更換土壤，現在每年約有一萬名學生到農場參加食育計畫。本書介紹的帕勒洛尼教授，似乎也曾帶女兒來參加用蔬菜做料理的課程。

美國自一九八○年代後半開始，肥胖兒童與文明病的現象便不斷增加，情況愈來愈嚴重，而貧困與環境問題是其根本原因。為了解決這個問題，推動有機農業與改善都市貧困問題的組織，以「在地飲食」為關鍵字開始進行合作。隨著活動的推動，他們取得了政府提供的農業相關預算，並建立起在地糧食體系，透過農夫市集與社區支持型農業（CSA）來付諸實踐。

因此在曾格農場學習的課程，是以改善營養均衡與飲食習慣為主題。與日本支持農業的觀點類似，先從飲食與自身生活的關係開始理解，再培育出對食物、生活、農業、環保問題等層級議題的共鳴。

其中一個例子是，在美國較富裕的學校傾向提供品質較高的營養午餐。蜜雪兒・歐巴馬（Michelle Obama）便曾推動過增加孩子們攝取健康早餐機會的「全國早餐運動」（National Breakfast Campaign），希望校園內減少速食餐廳，廣設如可食校園般的學校菜園，並以收成的農作物為靈感製作營養午餐。

聽說二十幾年前在波特蘭市內的學校，曾有過把番茄醬認作是蔬菜的時期。為了不讓飲食相關知識的不足，導致人們在健康狀況上出現落差，曾格農場便開始教導任何人都能公平獲得高品質食材的方法。孩子們在

此能體驗、理解食物是怎麼來的。另外為了讓他們了解怎樣才是新鮮的食材，農場裡也設有廚房製作料理，品嚐新鮮現摘蔬菜的滋味。

農場的工作人員都具有環保及兒童教育的經驗。負責接待我們的男性以前住在舊金山，現在已經搬到波特蘭了。問他搬家的理由，他表示：「這裡有美味的蔬菜和啤酒，還有美麗茂盛的綠意，波特蘭是個非常適合居住的城市。」

農場除了栽種蔬菜和水果之外，也飼養蜜蜂和雞隻，全年生產眾多品種的食材。藉由培育多樣化的品種和項目，打造昆蟲和小動物多樣性的環境，進而獲得不容易發生連作障礙的優點。農場的營運依靠補助金、夏令營報名費、企業與個人的贊助來維持。另外，在這裡收成的蔬菜也會透過社區支持型農業來標示並販售，能夠選擇多樣化的食材，消費者也會很高興。

## 串連在地居民與農人的農夫市集

在此筆者想稍微談談波特蘭市的農業。波特蘭市由於氣候溫暖，以生產藍莓與洋梨聞名。這裡有食品加工

介紹市集內容的小冊子。

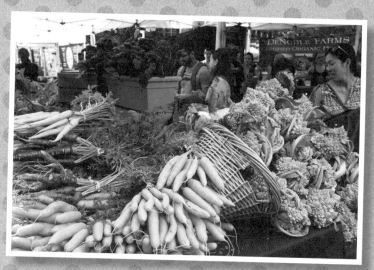

在地的新鮮蔬菜堆積如山。

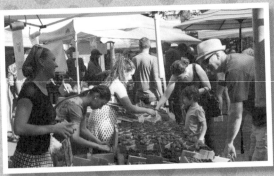

莓果種類豐富，女性的服裝也增添許多色彩。

# 農夫市集 Farmer's Market

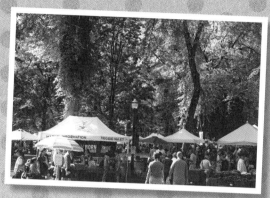

在波特蘭州立大學翠綠的校園內舉辦。

在農夫市集吃早餐。

用買來的食材野餐（studio-L視察團）。

企業進駐，歷史上一直是農企業的樞紐。另一方面，市內也有被稱為休閒農夫的小規模農家。因此在市區舉辦的農夫市集，是購買新鮮蔬菜水果不可或缺的地方。

自一九九二年開始，每週六在波特蘭州立大學的境內，都會舉辦波特蘭市的農夫市集，在此販售生鮮蔬菜、水果、乳製品、加工食品、花卉等多樣產品。

舉辦這個農夫市集有三個目的。

一、**串連在地農人與居民**：來市集擺攤的幾乎都是半徑一百公里以內的農家，客人三分之二來自市內，三分之一來自近郊的住宅區。此外，關於市集的來客數和銷售數字，二〇〇二年時為二十八萬人／兩百萬美元，二〇〇九年已達到五十三萬人／六百萬美元。二十四年來農人與居民之間進行的各式各樣串連，使得波特蘭的農夫市集達成全美數一數二的盛大規模。

二、**學習在地農業與地方菜色**：主辦市集的非營利組織，定期都會舉辦晚餐派對或料理教室等活動。由名列贊助名單的餐廳無償派出廚師或講師，到派對和兒童料理教室進行協助。其他還有州立大

學、設計公司、書店、報社等團體參與贊助，例如報社便提供在地方報上免費刊登農夫市集的廣告。贊助商無償提供各式各樣的協助，不僅是為了貢獻社區，也希望能在聚集高度關心食物的消費者的市集裡宣傳自己的公司。另一方面，透過贊助商提供的活動與宣傳協助，市集也能吸引更多客人，達成雙贏的關係。

三、**促進以在地居民為主體的社會活動**：這或許是最難達成的目標吧！農夫市集內部分為經營團隊和營運團隊。經營團隊中有建築師、廚師、律師、會計師、企業家等專家擔任志工或有給職；營運團隊則集結了具零售店銷售經驗的人，擔任全職的工作人員。負責在現場協助營運的，則是以學生、主婦、中高年齡層為主的志工們，他們從製作電子報、佈置會場、支援兒童活動，到會場的接待與引導等，擔任了各式各樣的角色。

我們到市集視察的日子是個大晴天，從早就有許多人光顧，熱鬧非凡。當我們正在煩惱早餐該去哪間店買才好時，許多志工便主動出聲為我們解惑。多虧他們的幫忙，我們才能買到一直想找的新鮮又簡單的料理。

吃完早餐散步時，我們看見一位坐輪椅來購物的女性買了一顆好大的西瓜，她滿足的表情讓我們留下深刻的印象。由於農夫市集在大學校內舉辦，坐輪椅的人也能方便進出。加上志工們細心且自然的協助，在擁擠人群中也能順利購物。

以上的片段文字，描述了波特蘭的農夫市集達成三個目標的方式。市民們對農夫市集感到興趣，想吃新鮮美味食物的渴望，結合推動環保農業的農家，不僅可以改善飲食生活，也能讓在地環境變得更好。透過飲食串連在地人們，增加資訊、物資、情感的交流，應能使生活的品質更上一層樓。波特蘭被選為全美最適合居住的城市，其中一個理由應該就在這裡。

## 結語

柏克萊市、波特蘭市的案例，都是從個人對「美味」的感受出發。個人體驗過的「美味」記憶，造就了愛麗絲·華特斯「想讓大家品嚐美味食物」的念頭。我們能從當季、新鮮、花時間培育出的食材中享受美味，這樣的食材具備能在短時間內簡單調理上桌的優點，除了促進健康、縮短做家事的時間之外，也能減輕對環境的

負擔。不僅如此，當家人朋友一同用餐時，或用花和桌布裝飾餐桌，或在大自然中享用食物，一定都能感受到超越平常的美味吧。

要取得美味的食材，可以在庭院開設菜園，也可以去農夫市集購買。用回收物製作堆肥來維護庭院的菜園，是低成本又有效的方法。去農夫市集時，千萬別忘了與志工交換資訊，或在與農家的對話中吸收生產及加工的知識。成為老顧客後不僅能買到優質的食材，也有機會增加一起用餐或做菜的夥伴。根據全球衛生機構的定義，擁有多樣化的人際關係及社會參與，是維護健康不可或缺的要素。在日本厚生勞動省為增進國民整體健康而策畫的「二十一世紀日本國民健康營造運動（第二階段）」中，為了延長健康壽命、縮小健康差距，便將

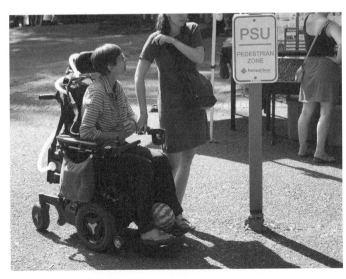
用腳夾著在市集買來的西瓜。

提升社會參與的機會新增為目標值之一。

最後，筆者希望統整前述計畫中值得關注的公共利益設計。從訴諸個人對美味的感受，到造成行動與當地社會的改變，每個計畫的起源都是從個人開始的。雖然個人就能夠辦到，但大家一起做效果會更好。我們發現「美味」製造的動機，能讓人們從事「改善飲食生活」、「增進健康」、「維持環境永續」、「地區活化」等實踐。這樣的過程，不正是公共利益設計的成果嗎？

**參考文獻**

1｜湯瑪斯・麥納密（Thomas McNamee）《美味革命：愛麗絲・華特斯與「帕尼絲之家」的人們》（*Alice Waters and Chez Panisse: The Romantic, Impractical, Often Eccentric, Ultimately Brilliant Making of a Food Revolution*），萩原治子譯，早川書房，二〇一六年。

2｜珍妮佛・寇克雷爾金恩（Jennifer Cockrall-King）《城市農民：全球都市發起的糧食自給革命》（*Food and the City: Urban Agriculture and the New Food Revolution*），白井和宏譯，白水社，二〇一四年。

3｜吹田良平《綠色鄰里：美國波特蘭先進環保都市的營造與使用方法之見習》，東京纖研新聞，二〇一〇年。

# 改變當地的DIY文化殿堂──重建中心

**神庭慎次**

一九七七年大阪府出生,於大阪產業大學就讀研究所時期變參與了姬路市加島地區的社區營造。畢業後設立非營利法人組織環境設計專家網路。二○○六年開始參與studio-L的計畫,從事泉佐野丘陵綠地、觀音寺市中心地區活化、「泉北新鎮資訊發布」、「劍町綜合振興計畫」等案。也負責志工人才培育、網路和平面設計等業務。

## 前言

二〇一七年三月開跑的「里山未來博覽會二〇一七」，活動目的為振興中山間地區。與廣島縣主辦的計畫不同，此案是由在地居民所企劃的。橫跨體育、娛樂、文化保存等各領域，目前在地居民已提出了近兩百個節目。其中，我們特別期待的是「創意再造」（Creative Reuse）的手法，這個概念是將已經用不到的、被丟棄的東西，從不同於原本用途的觀點，發揮創意重新加以使用。而我們希望追求的目標，不只是單純的回收再利用，而是同時提供教育和工作機會，解決當地問題的計畫。

不只中山間地區有這樣的想法，市區也有同樣的需

使用當地產的黏土「磚土」（adobe）打造的入口，柱子上用湯匙施加了花紋。家具、建材、零件等分門別類聚集排放在一起。

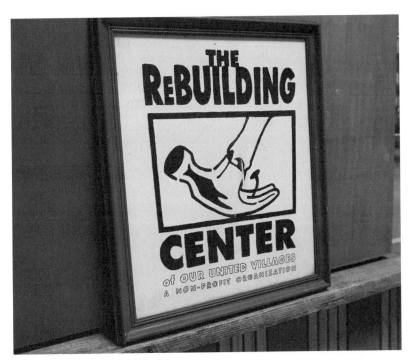

重建中心。

**Site3 改變當地的DIY文化殿堂**

求。一直以來市區不斷追求物質上的豐庶，累積了許多的資源，然而，在今後人口減少的時代，很可能會出現大量置之不用的物品。

不論市區或鄉鎮，在接下來的時代中都將追求資源再利用。在此類解決方案裡，本次介紹的波特蘭重建中心（Rebuilding Center）是其中的佼佼者。

## 每天回收八噸廢棄材料

重建中心位於奧勒岡州首府波特蘭的「北密西西比大道」（North Mississippi Avenue）旁。原本是一項協助改善窮人居住環境的社會事業方案，計畫緣起於一九九六年，兩年後開設了這間重建中心。

在重建中心裡，集結了鄰近地區拆除房屋後的建材或零件，任何人都能低價購買這些二手回收商品。店內有建材、零件、日常用具、設備和塗料等，按照種類區分，聚集排放在一起。價格約從五十至五百美元不等，低於市面售價五至九成。當地的人能利用在這裡買到的建材或零件，改裝自己的住宅。這裡每天要處理八噸的回收物品，在我們造訪的時候，也有許多人在挑選陳列的建材。

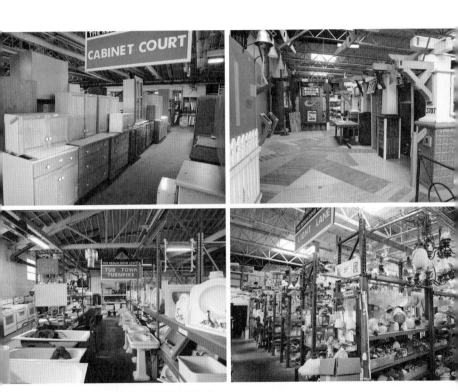

家具、建築材料、零件等按類型劃分。

**Site3 改變當地的DIY文化殿堂**

此處販賣的建材和零件都是從鄰近的住家搜集而來，居民只要在增建或改建家屋時，向負責營運重建中心的非營利組織提出申請，他們就會派出專用卡車免費回收廢料。甚至連拆除建築物都能委託這家非營利組織辦理，據說他們在拆房子的時候，會將九成建材回收再利用。另外，民眾也能拿回收的材料向工作人員兌換重建中心自製的家具，或放在此處進行販售。

除了販賣之外，這裡也舉辦學習ＤＩＹ（自己動手做）和回收物品再利用的工作坊。從學習泥作、鋪設馬賽克磁磚等居家施工必要的技術，到製作桌椅、收納箱、屋外家具等家具製作、珠寶等手作教室都有，種類十分豐富。

重建中心的網頁內容也非常充實，上頭刊載數則施

入口處的招牌上寫著：「捐獻廢棄物請交給工作人員」。

工案例，讓使用該設施的人看著網頁進行想像。到貨商品隨時都會放上網，用社群網站分享資訊還能獲得折扣券。

## 一切從搶銀行開始

重建中心的建築本身也使用了廢棄的材料。結帳櫃檯和倉庫牆面皆由老舊廢棄材料組合而成，設計十分獨特。特別令人印象深刻的入口處，堅持使用在地素材，選擇當地生產的一種叫「磚土」（adobe）的黏土，以混合砂石、稻草和水的傳統工法來打造。連上頭的細節都十分講究，入口處柱子上細小的圓形花紋，是用湯匙按壓出來的。當初是在志工的協助下，花了十天施工，完工後邀請志工們到餐廳大快朵頤一番。

就像這樣，建築物施工時邀請在地居民一同參與，增加他們對設施的感情，並促進相關人士之間的交流。

這個入口，現在已成為重建中心的象徵而廣為人知。

在重建中心誕生的背後，是一位銀行搶匪與建築師相遇的故事，非常戲劇化。某個在當地出生的男人由於太過窮困，從小生長的家屋遭到銀行扣押，使他決定搶劫銀行。他在沒帶槍，沒傷害任何人的情況下搶到了

錢，並分給路邊無家可歸的窮人們。雖說初衷是希望社會公平，但這樣的行為仍然不被允許，終究被逮捕歸案。服刑期滿後，他開始搜集當地的廢棄材料，思考如何拿來在當地活用。

另一方面，在鎮上的建築事務所工作的建築師馬克‧雷克曼先生，某天聽聞自己負責施工的建案使用了含有害物質的建築材料，大為震驚。於是他開始走訪世界各地的建築，思考如何善用在地素材打造建築物的方法。就在這時候，他遇見了那位曾經搶銀行的男人，兩人意氣相投，後來便成立了重建中心。

重建中心的營運一開始是由志工來支援，現在已成長為僱用三十名有給職員工，一年有兩千位志工在此工作的事業規模，並具備提供窮人就業機會與職業訓練的

創辦人之一馬克‧雷克曼（Mark Lakeman）。攝影：山崎亮

功能。就此層面而言，重建中心便不只是個資源回收中心，而是對當地而言具有特殊社會意義的設施，這點非常重要。

重建中心之所以能和當地打好關係，背後有什麼原因呢？舉例而言，其實許多窮人們為了討生活，都學習過拆除房子的必要技術。也就是說，他們原先持有的技能可在此派上用場，這應該是重建中心能夠發揮機能的重要原因。

重建中心的勞動環境和營運方式，也有很多值得注目的地方。在重建中心工作的人們，都住在徒步可及的範圍之內。另外，這裡也規範了最低工資，每小時可獲得十五美元的酬勞。工作人員可加入健保、牙齒險，以及心理健康的保險，他們的家人也同樣適用。為相關人士打造良好的生活環境與勞動環境，是本計畫的一大特徵。

能為員工生活條件提供如此豐厚的津貼，主要原因之一是有認同這項理念的組織提供資金援助。該計畫在經費籌措上，與政府和其他組織之間有著複雜的關係。重建中心的收入主要來自物資的販售與捐款，最初購買土地時，則是由地方政府提供一百二十萬美元的補助。政府認定該計畫有助於解決當地的廢棄物問題，是一項具公共利益性質的方案，因此才獲得補助。

## DIY文化與對地區的影響

重建中心的鄰近街道及周遭地區，原本只有幾間占據街區的工廠，現在已搖身一變成為波特蘭頂尖的商業地區。以前沒人想過這裡會變成商業地區，直到現在，充滿創意的變化仍在此地持續進行中。

走在街上，可以觀察到沿路住宅有一個特色：從以前就蓋好的住宅，為了防止不法之徒入侵而環繞著圍牆；新的住宅則不建圍牆，大門直接面對馬路。我們詢問了熟悉當地的人士，對方表示以前這裡治安很差，附近的住宅全都建有圍牆。最近治安有所改善，新建設的住宅便不蓋圍牆了。由此可見，生活環境的變化也影響了住宅區的型態。

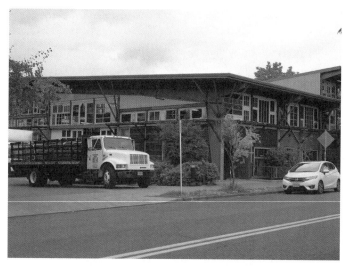

重建中心的外觀，採光高窗用的全是白色二手木製窗框。 攝影：山崎亮

結帳櫃檯與辦公室都用廢棄材料組合而成，十分獨特的設計。

**Site3 改變當地的DIY文化殿堂**

走在街上，我們發現這裡開設了許多DIY相關的專門店。包括販售多樣綠色植物的園藝用品店，各種燈泡一應俱全的燈泡行等，到處都有能與重建中心互相搭配的零件專賣店，光是走在街上就充滿樂趣。

此外，這附近還有一個稱為工具圖書館（Tool Library）的地方，為波特蘭市內四間分店其中之一，人們可以來此租借施工機械或工具。施工機械的價格確實很高昂，使用機會又有限，將這些機械與眾人共享，不只可將資源的浪費壓到最低，還能創造使用者交流的機會。這些案例應該都為波特蘭的DIY文化產生了推波助瀾的功效，總是門庭若市的餐廳和咖啡廳，或許也成為了資訊交換的地方。

重建中心的存在大大影響了這些街道的變化。而重

吸引DIY愛好者的燈泡行櫥窗。

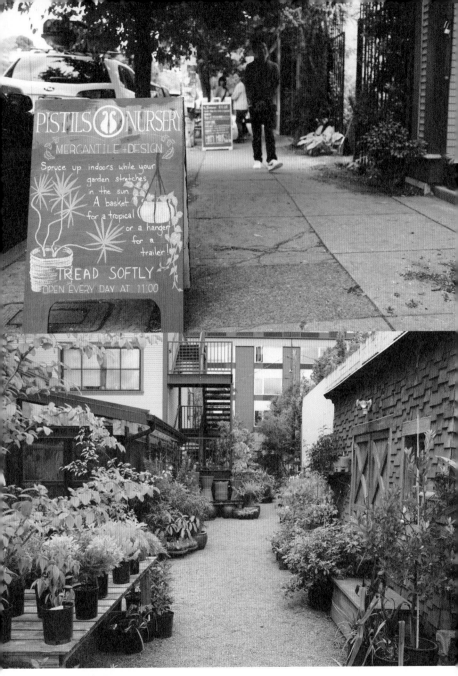

園藝用品商店。

建社區也是重建中心明確揭示的目標之一，並積極透過網路或電視加以傳播。受此目標感召，集結了許多對社區營造有興趣或能夠理解的人，聲援與社區相關的人們和店舖。

住在這一帶的居民都積極地在當地購物，住在鄰近地帶的人們據說每年也會來這裡購物兩次。這份支持地區營造的整體氛圍，或許就是共享目標意識之下的結果。

## 日本也有重建中心

其實日本也開始出現了這樣的方案。二○一六年十月，長野縣諏訪市的「日本重建中心」（ReBuilding

支援中心的志工們的留言板。　攝影：山崎亮

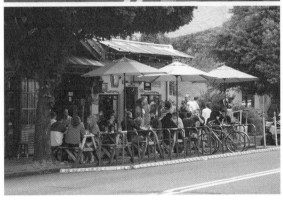

（上）友善環境的植栽也為城鎮增添魅力。（中）中心隔壁街道的景色。（下）路邊的餐廳門庭若市。

Center JAPAN）開幕，搭上日本盛行的ＤＩＹ潮流，其設立目的為「讓世上所有被拋棄的東西，再次找回價值後重新面世」。

人口減少後，不再被使用的地區資源能拿來做何用途呢？往後面對這樣問題的機會應該會變得更多吧。我認為可以參考波特蘭重建中心的案例，好好思考解決問題的方法。

圍牆環繞的舊式民宅。

## 在日本誕生的重建中心

二〇一六年十月「日本重建中心」在長野縣諏訪市開幕。和波特蘭的重建中心一樣，開始搜集並儲存老舊或廢棄的材料。

他們也開始將廢棄材料重新再利用，舉辦了用廢棄材料製作木箱的工作坊，並進行廢棄材料的販售與設計。另外，由於中心內部設有咖啡廳，為偶然造訪的來客，製造對建築或廢棄材料產生興趣的機會。

興建本設施的資金，一部分是來自群眾募資（crowdfunding），聽說募資結果大幅超越目標設定的三百萬，達到了五百四十萬日幣。由此可知，這樣的方案在日本也是有需求的。期待往後能打造出更多以廢棄材料構成的創意空間。

設施與工作坊的樣子。
照片：日本重建中心

# 支持社區營造的住宅區——卡利果園

太田未來

一九八〇年神奈川縣出生，曾在茨城大學研究所專攻農村計畫。在調查研究中心有限公司工作過後，二〇一四年開始參與studio-L的計畫。負責「草津川遺跡整備計畫」、「安城市中心據點設施整備事業」、「松崎町牛圓山整備計畫」、「三島市優良田園住宅整備事業」等案。

## 前言

奧勒岡州最大的都市波特蘭，在許多書本和網站上都被介紹為「全美最適合居住的城市」，擁有環保、治安良好的評價。但另一方面，在獲得全美注目的同時，波特蘭也產生了嚴重的住宅問題：移居到波特蘭的人太多了，導致住宅不足與房價高漲的情況持續發生。波特蘭的房價自二○一四年至一五年之間上升了約百分之十一，為美國境內漲幅最大的地方。因為需求量過大，房價便不斷上漲。

建商也開始趁這個機會購入住宅，改建為賣給高收入戶的大型宅邸，或能讓數代同堂的集合住宅。然而，由於進行開發的建商多半都是未在波特蘭設立據點的外來企業，居民擔心他們會以住宅改建為優先考量，而破壞了城鎮原有的景觀。因此居民著手糾正異常高漲的波特蘭房價，並發起了維護城鎮景觀的活動。*

這次我們前往視察的卡利果園（Cully Grove），位於波特蘭西北部的卡利地區，為二○一三年落成的住宅

---

* 停止破壞波特蘭（Stop Demolishing Portland）運動，透過與建商直接對談、連署活動、示威抗議等方式，保存具歷史價值的住宅。另外，他們也在波特蘭推動抑制住宅戶數減少及高漲房價的市政工作。

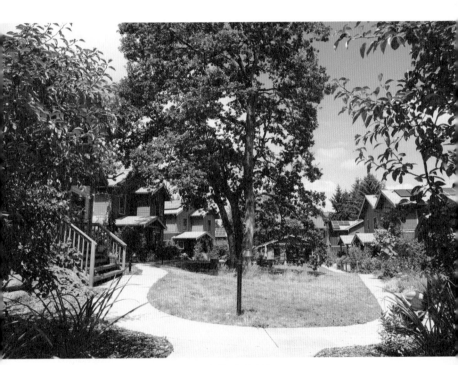

卡利果園。住宅區設立前就已種下的樹圍繞著家屋。

**Site4 支持社區營造的住宅區**

區，在二英畝（約兩千五百坪）的腹地上蓋了十六戶人家。由於住宅占地較小，購入價格也相對合理。另外，此處的住宅設計基於環保考量，配置許多綠色景觀植物，充滿了魅力。更重要的是，社區內隨處可見促進居民交流的設計，是非常有意思的手法。

本文將介紹負責此計畫的「橘點」（Orange Splot）公司，以及卡利果園的社區營造。

## 新的居住模式提案

橘點公司是以波特蘭為據點的住宅開發公司，著重於打造居民彼此間的交流，目的在提供價格合理、友善自然的住宅。其組織型態為有限責任公司（Limited Company [*]），員工只需負擔出資額範圍內的責任。

其員工組成包括都市計畫專家、設計師、協調專員等。

[*] 有限責任公司（Limited Liability Company），出資者的責任雖為有限責任，但能自由決定決策與利益分配的方式，為此類組織之特徵。

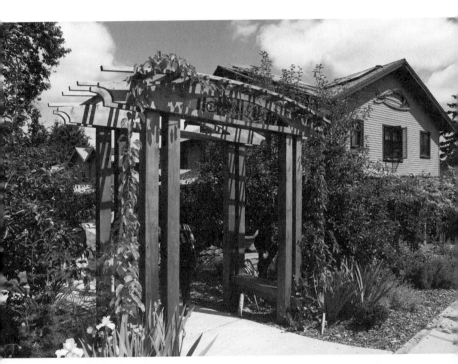

卡利果園腹地的入口。

**Site4 支持社區營造的住宅區**

橘點公司在推動各種計畫時，總是重視以下五個要點：

一、建設住宅時使用回收建材或零件、環境友善素材，或耐久性較高的材料。

二、在不開車也能生活的地區推動計畫。

三、提供合理價格的住宅。

四、盡量保留當地的自然環境與樹木。

五、利用在地工藝技術，打造美麗的空間。

橘點公司負責人伊萊・史畢瓦克（Eli Spevak）自從一九九四年將工作據點移至波特蘭以來，便與當地非營利組織和政府攜手合作，營造在地扎根的住宅。史畢

橘點公司負責人伊萊・史畢瓦克。

瓦克除了推動住宅相關的計畫之外，也是波特蘭州立大學的講師，並為希望從事社區營造的個人或組織擔任顧問。以史畢瓦克先生為首，橘點公司的員工所提供的住宅都會營造居民共用的空間，並具備舒適且環保的住宅環境。現在史畢瓦克先生與家人一同住在卡利果園。

## 有公共房舍的生活

卡利果園所在的卡利地區位於波特蘭西北部，是波特蘭市內人口最多、面積最大的一區，區內幾乎都被住宅占據。

卡利果園內以獨棟住宅與二至三戶的集合住宅為主，每間住宅前方都有庭院，由屋主自行管理。在我們前往視察時的八月，青翠茂盛的草木沐浴著夏日陽光。住宅之間並未用柵欄分隔，一位正在開心照料庭院的女性居民與我們擦身而過，寒暄聊天也很自在。這裡有一半的居民是有年幼孩子的年輕夫妻，另一半則為高齡人士。

住宅區中央的中庭，設置了椅子、桌子、吊床，以及供孩子們遊玩的鞦韆等設施。這個中庭是居民共同擁

有的空間，可以在這裡露營或野餐，自由消磨時間。還有分配給每戶人家的菜園，可以栽培自己喜歡的蔬菜。

卡利果園落成後至今邁入第三年，初期種下的梨子、桃子等果樹的果實已經可以收成了。居民之間只要談妥，也能自由租借彼此的菜園。這裡甚至還養了雞、鴨和蜜蜂。以上所述項目，沒有興趣的居民們並無參加的必要，只要有興趣的居民參與營運體系即可。

此外，面對中庭有間兩層樓的公共房舍，建在每戶人家門口都能看見的位置。公共房舍的一樓設有社區空間、廚房、淋浴間，二樓則有兩間臥室與客人用的浴室。在公共房舍內，可以舉辦居民會議、攜菜派對、或電影放映會等活動。

公共房舍的客廳設計得很寬廣，居民們可以集結於此舉辦各式各樣的活動。此外，孩子們上學前也會在這裡集合一起吃早餐。這裡甚至具備民宿的功能，每晚只要十美元，幾乎每天都有居民的親友來此住宿。雖然規定最長只能使用一週，但若沒人接著預約就能延長使用期間，頗具彈性，或許這就是大家踴躍利用的原因。

停車場並非設置在各戶人家旁，而是在住宅區角落規劃可停二十二臺車的停車空間。如此一來，便能騰出中庭和公共房舍等共享空間。雖然停車場與每戶住宅之間的距離有所差距，但有人選擇住得離停車場較近，也有人選擇住得較遠，因此使用起來並不會不公平。

（上）擺設了桌椅的中庭。（下）居民在菜園種著喜歡的蔬菜。

停車場旁有一棟建築物，裡頭有空間能從事陶藝等創作活動，以及作為辦公室用途，史畢瓦克先生的設計事務所也開在這裡。卡利果園裡除了住宅之外，其他空間和停車場都是分開銷售的，有需要用到該功能的人再買即可，是這種做法的優點。雖然只有居民能夠購買，但只要有空下來的地方隨時都能購入，也可以向其他居民租借。

## 和希望購屋的人一起設計住宅

當初在進行卡利果園的計畫時，先找有興趣購屋的人們組了一個團體，就住宅設計的細節進行討論。流程為由史畢瓦克先生的團隊先製作設計方案，再詢問團體成員的意見，以一個月或一個半月一次的頻率召開討論會，在完成之前進行了四至五次。舉例而言，要蓋三戶連在一起的住宅之前，便先向團體成員詢問有無購入意願。另外，在決定公共房舍大小的階段時，屋內要不要放洗衣機或烘乾機，客房需要幾間等事項，也請教了團體的意見。

另一方面，這是一個無法事前簽約的計畫。如果事前簽訂契約，住宅在蓋好之前會被要求客製化，而計畫

（上）共用的農機具儲藏室裡放了以物易物的種子交換箱。

（下）公共房舍的客廳。

的目的是提供價格親民的住宅，一旦允許客製化，價格設定就會變得複雜，恐怕難以達成原先的目的。此外，在使用新素材或導入全新創意時，如果事前已經簽了契約，就必須取得所有購屋人的許可，這樣一來就沒有打造充滿創意藝術住宅的餘地了。

## 與鄰近居民打好關係

史畢瓦克先生本來就住在卡利果園建設預定地附近，由於認識周遭地區的人，自然有利於推動計畫。計畫要獲得政府的許可，取得周遭居民的贊成特別重要。

舉例而言，雖然現在卡利果園的住宅全都是二層樓建物，但一開始的計畫中是有三層樓建築的。當他們製作

每間住宅都設有門廊，能從這裡望向中庭。

好三層樓建築的模型拿去詢問周遭居民意見時卻遭到了反對，因此才改成現在的樣子。執行其他計畫時，史畢瓦克先生也會拜訪周遭居民，說明計畫內容並聽取他們的意見。若在周遭居民不知道的情況下進行計畫，將會遭到他們的反彈。勤勞地向他們報告進度與狀況，是使計畫順利進行必須做的事。

另外，卡利果園中庭的兒童遊樂器具及公共房舍，也開放鄰近居民使用。在公共房舍裡，不僅能召開地區居民會議，舉辦為當地學校老師企劃的「快樂時光」（Happy Hour）活動，最近甚至有周遭居民邀請了兩百位朋友來開冰淇淋派對。由於卡利果園附近沒有能夠聚集眾多人數的場所，因此公共房舍會為各種場合開放。

卡利果園不希望形成只有其居民才能使用的封閉社

卡利果園的平面圖。

區，而是積極營造為邀請周遭居民入內的開放社區。

## 支持社區營造的住宅區

卡利果園的居民並非特別關心環保，許多居民只是喜歡園藝，並樂於打理菜園而已。更重要的是，居民們喜歡能感受到彼此串連在一起的生活。一戶人家在中庭吃飯，就會有其他居民從家裡出來一起用餐。孩子們會和其他家的孩子一起遊玩，偶爾也會吵架。高齡居民則欣慰地看著這樣的孩子們，在一旁守護著，並期待自己的孫子來訪時和他們一起玩耍。

在我們前往視察時發生了一件小插曲。一位居民飼養的狗逃走了，結果是另一位並非飼主的居民前往尋找，把狗帶了回來，而飼主連自己的狗逃出家門一事都沒察覺。平常寵物就會在住宅區腹地內自由來去，因此居民都認得每隻寵物。不只寵物，孩子們一定也會在居民們的守護之下成長。

至今為止，據說想在卡利果園置產的人家多達二百組以上。橘點公司目前則在營造一個住宅區，讓不同規模的複數家庭能一同居住。在波特蘭，多個家庭盡量共享資源，抱著相互扶持的精神一同生活的需求確實愈來

（上）在腹地內自由來去的寵物。（下）自行車停車場採用鉤掛式設計節省空間。

**Site4 支持社區營造的住宅區**

愈多了。日本在不久的未來，將迎接六十五歲以上高齡人口超過三成以上的時代，而單身高齡人口或只有高齡夫婦同住的家庭，也預料將會增加。像卡利果園這樣的生活方式，就算邁入高齡也能在地區居民的守護中安心生活，對未來的日本而言應該是個有效的因應之道。

公共房舍的外觀。

# 串連新舊居民的新住宅區──三島市優良田園住宅的案例

位於靜岡縣東部的三島市，開始了一項整備住宅區的計畫──「三島市優良田園住宅整備促進事業」。負責此事業的單位，是以三島市為據點的加和太建設股份有限公司。為了因應未來發生東海地震的可能性，靜岡縣開始推動了在內陸地區興建住宅區的計畫。計畫的其中一環，則預計在從三島站搭乘伊豆箱根鐵道線約十分鐘抵達的大場站附近，興建可容納十九戶的住宅區。

為了企劃串連新舊住民、重視社區的住宅，加和太建設首先為職員舉辦了社區設計的研修課程。接著加入大場的居民們，以優良田園住宅為契機，召開思考大場社區營造的工作坊──「大場社區營造起跑會議」。並製作了寫下居民心願的概念書，希望未來住進來的人們，能對自己的社區營造理想目標產生共鳴。

加和太建設的六名成員，在每次的工作坊中都擔任引導員。此外也到當地巡視、發配傳單和電子報、訪視居民聆聽意見等，一步一腳印地從事活動。在串連新舊居民的過程中，六位成員也擔任

社區設計師，與居民們一起積極進行社區營造。

在前述事項進行的同時，他們也和成瀨豬熊建築設計事務所共同設計地景。為了打造居民們願意聚集聊天的空間，他們在道路的素材下了工夫，並打破住宅的分界，隨處可見串連居民的設計。大場的計畫雖然才剛開始，希望未來像「卡利果園」這樣讓居民們互相扶持，使人住起來安心又安全的住宅區設計，也能在日本全國推廣開來。

住宅完成示意圖。

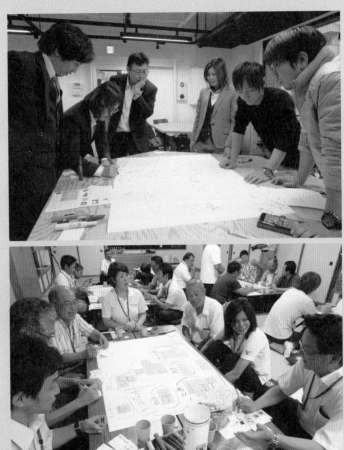

（上）加和太建設的社區設計研修課程。（下）和大場居民一同召開的工作坊。

（上）社區散步活動。（中）與成瀨豬熊建築設計事務所開會。
（下）住宅建設預定地。

# 協助尊嚴生活的臨時村莊──尊嚴村

**洪華奈**

一九九四年滋賀縣出生。二〇〇六年進入成安造型大學學習媒體設計。經歷在室內照明製造商DI CLASSE的工作後,二〇一一年開始參與studio-L的計畫。她以東京為據點,負責「真岡觀光網路事業」、「立川市兒童未來中心市民活動協助事業」、「睦澤町上市場地區魅力營造事業」等專案。

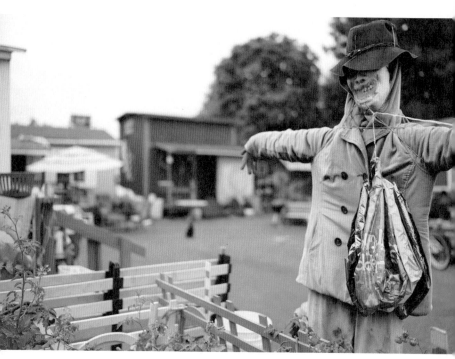

守護村內菜園的稻草人，是村民利用廢棄材料製作的。

## 前言

走在波特蘭街頭，常常能看見該城市揭示的著名標語「繼續當個怪咖城市」[*]。作為社區營造的概念，居民對這句話的意義又有多少程度的了解呢？為了探究這個答案，我們首先到了「尊嚴村」（Dignity Village）造訪。

## 無家者的收容所

從波特蘭市中心搭乘市營公車三十分鐘，位於波特蘭機場西邊十公里處的桑德蘭大道（Sunderland Avenue）上，有一座尊嚴村（以下簡稱為村子）。此處以作為接納無家者的收容所而廣為人知。

* Keep Portland Weird. 也能詮釋為「保留波特蘭的個性」或「繼續當個有個性的城市」等各種意義。

與工廠比鄰的這一帶，街景與波特蘭市中心大相逕庭，路上沒有行人，從機場進出的飛機更是不斷從頭頂飛過。就連興建村子的地方，以前也是一座垃圾場。早上搭公車抵達後，往村子的入口處前進，馬上看見了堅固的圍籬和檢查哨。在此告知我們前來視察一事後，負責接待的凱蒂‧梅斯（Katie Mays）小姐出來迎接我們。

經由她的介紹，我們進入了村子參觀。

村子裡併排著幾十棟外型與配色各異、充滿個性的建築物，植物盆栽與類似裝置藝術的作品也散見於四處。這片彷彿像是迷路走進了「藝術駐村」（artist in residence）般的景象，與印象中的收容所十分不同。

沿著從入口處筆直深入的柏油路兩側，興建了村民們（他們如此稱呼住在村子裡的人們）的共用設施與倉庫。工作人員二十四小時都會在檢查哨確認進出者的身分，除了擔任村民的警衛之外，所有村民外出或回來時都必須進行申報。梅斯小姐笑著向我們說明：「整座村子就像是一個大家庭，你應該會關心準備外出或回來的家人、他們要去哪裡、什麼時候會回來吧？」

檢查哨隔壁有個名為「工作房」的綠色貨櫃，是村中被稱作委員的幹部們用來開會、協議村中營運方針、進行各項營運相關業務的空間，也是身為村中營運員工的梅斯小姐的辦公室。她是村中唯一全職的營運員工，主要工作是經由各項協助讓村民能夠自立生活。負責營運的村委員則是由全體村民透過村內選舉推派出的成員

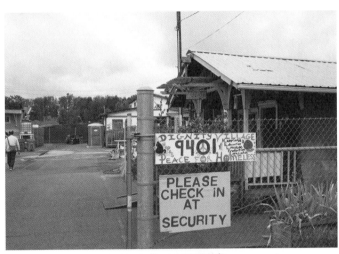

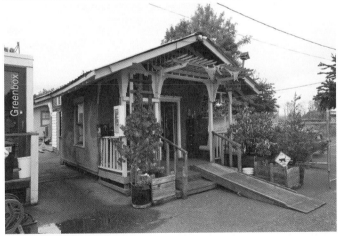

（上）村子的入口處。堅固的圍籬和活潑的招牌形成對比。（下）色彩鮮豔的檢查哨建築。左手邊的「綠盒子」（Greenbox）為梅斯小姐的辦公室。

構成。也就是說，村內是以村民自治的形式進行維護管理。

## 促進村民交流的共用客廳

　　道路的正對面是一座名為「集會所」的小型建築，考慮入住的人們可在此獲得村中生活的相關說明及體驗，若決定入住，按照程序須登記在等候名單上。我們前往視察時村民有五十五人，而等候名單則已經排到好幾個月以後了。

　　集會所隔壁有座倉庫，裡頭存放了門把、照明設備、木材，甚至是馬桶等各式器具。這些東西幾乎都是由個人樂捐，供興建住宅、修補共用設施或裝潢時使

經由大學生之手裝上太陽能板的收容所。

用。另外也有衣服或家具等物資，任何有需要的村民都可以來領取。

村子中心處附近有個稱作「公地」（common）的建築物，是個恰如美式家庭中客廳般的空間，裡頭放了電視、沙發，以及圍繞在四周的書架和桌子等物品。在我們視察時有幾位村民一邊躺在沙發上，一邊看著電視播映的電影。在波特蘭漫長的冬季，村民們白天會在此集合，一起看電視開心聊天。天氣嚴寒時，會破例將村民以外的人們（主要為無家者）收容在公地中，而淋浴間和廁所等公共設備也在隔壁。

公地裡收集了民眾捐贈的食品，可供自由食用。我們注意到其中有很多是麵包、水果和罐頭，這是因為村內調理設備不夠充分所致。梅斯小姐表示：「村中雖然

用民眾捐贈家具打造的開放式露臺，地上還講究地鋪了紅磚。

沒有瓦斯但有微波爐，可以將食物加熱到一定程度來食用。當然有人希望可以設立廚房，但就維護費用和安全層面的觀點與委員們討論過後，目前決定暫不設置。」其中有幾位村民便自行以戶外用的簡易瓦斯爐來調理食物。

如果把整個村子看成一個「家」的話，檢查哨就是玄關，前方的集會所是接待來訪者的會客室；再往裡頭前進，有能讓身為家人們的村民聚集的場所，像是客廳的「公地」，以及淋浴間等設備。公共設備四周則配置了個人居住的收容所（住宅），主要作為寢室用途的收容所非常簡樸，其他生活機能都集結在公共空間之中，這樣的設計也讓村民們常能見得到彼此。

## 社會設計的現場

每間個人收容所都獨具個性，完全沒有任何一間重複。例如有間就在牆壁上畫了貓，特別搭建了木製露臺，並用植物盆栽圍繞建築物。只要能塞進四點五乘以三公尺的指定範圍內，村民能（在志工的協助下）自由打造或改建住所。

公地的客廳。書架上的書籍、電影DVD、音樂播放器等都是民眾捐贈的。

由於這裡只是暫時居住的地方，並沒有水電瓦斯等設備。許多新的住宅和設施是由學生幫忙興建的，我們在視察時便有大學生來此裝設水塔和太陽能板，作為課程的一環。他們在這個村子裡試著用設計的力量解決社會問題，成為了社會設計的實習現場。這些學生的協助，也是委員們討論後認為村中有其需要而採納的。

特別引人注目的是一間六角形的收容所。最初蓋這棟建築物的人曾坐過牢，由於厭惡被四方形的牆壁環繞而打造成這樣的形狀。其後入住的人也都很喜歡這樣的設計，從那時以來便持續進行整修而承繼下去。

## 維持村中生活的規範

現在只要年滿十八歲，任何人都能在等候名單上登記，有機會入住村子。申請入住的人，並不會被問到無家可歸的原因、成長背景或家庭成員等問題。另外，村民的年齡層以四、五十歲為中心，裡頭有藥物或酒精成癮的人，也有身心障礙人士，這些都不會成為拒絕讓他們入住

（左頁）（上）畫了貓咪的收容所牆面。（中）菜園栽培的作物除了成為村中的食材之外，也有一部分拿出去販售。（下）藉由村民之手整修而成，充滿個性的魚鱗壁面收容所。

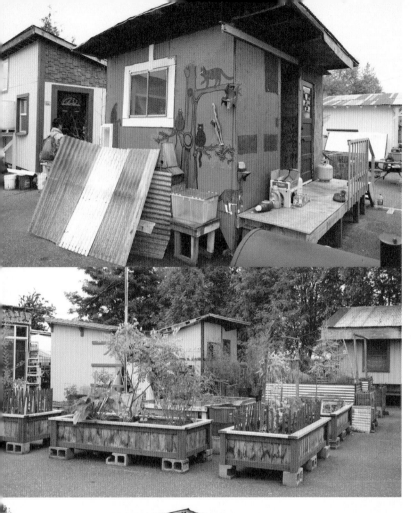

的理由，也不會限制他們的生活方式。以具有社工身分的梅斯小姐為首，還有其他專家提供藥物或酒精成癮治療的熱心協助。

入住村子的條件非常簡單：只要每個月支付三十五美元，並每週用十小時分擔村中營運的必要作業，如清掃共用設施或整理民眾樂捐物資即可。村中的營運經費有八成由此籌措，剩下兩成則由村民搜集販賣廢金屬或木材、劈柴等小本生意來填補。

村民在接受協助的同時，身為社區成員的一分子仍須支付最低的必要代價。這樣的規範是以自己所居住之村子的營運為主體考量，並培養未來自立能力的一種方案。

## 從協助街友的營地開始

村子的前身始於一個協助街友的運動——「尊嚴營」（Dignity Camp）。當時，一些失去家園而不得不在路上討生活的人們，為了追求更有「尊嚴（Dignity）」的生活，開始在鬧區的橋下或公共空間搭帳篷居住。這個活動開始在社會上傳開後，陸續有人表達贊同。另一方面，每當警察來要求占據公共空間的帳棚撤離時，他

裝飾多幅裱框畫作的收容所。

們卻必須馬上收拾行李移往別處，這樣的情況持續了一年左右。在獲得了許多支持之後，尊嚴營於二○○一年改為「尊嚴村」，成功登錄為國稅局認定的非營利組織[*]。

然而在認定為非營利組織後，政府卻要求他們從露營區離開，村子的成員只好兵分三路轉移陣地，其中一路便來到了現在桑德蘭大道的這塊地。一開始只有幾名尊嚴營的成員在這片土地上居住，也暫時申請到了在三年之間設置臨時住宅的許可。但當時的成員們認為搬到這個地區會是失敗之舉，畢竟這裡離波特蘭市中心有段距離，要讓村民們獲得必要的服務沒那麼容易。

為找到更好的搬遷地，村子展開期間限定的營運，結果卻成功維持了三年。於是便在二○○四年獲得波特蘭市議會的正式認可，成為讓無家者臨時居住的村落。現在村子已被納入州法之下，提供未持有固定住所、又無法入住低收入戶住宅的人們一個暫時收容之處，並協助他們自力更生。村子也獲准以非營利組織的身分維持自身營運。

這段歷史也印證了村子與藝術之間的親和性。換句話說，正是這種並非政府支援，而由民間自發的社會參與型藝術[*]，引起了藝術家的共鳴。他們駐村時期創作的繪畫或裝置藝術，象徵了個人在村中能享受多種具尊嚴的生活樣貌。其中也有一些作品，是由以前的村民們共同參與製作的。

## 村中生活的兩難

在這樣的背景下，村子成了尊重村民意見，按照他們的想法自治營運的社區。加上培養自立能力的營運手法，導入藝術與設計刺激村民的創造力，打造出展現每位村民獨特生活樣貌的暫時居住設施。他們只是暫時失去住所，並不代表失去了身而為人的尊嚴。村中有人喜歡園藝，也有人對桌遊充滿興趣。在這裡，村民可以營造自己的生活，並重拾生活的樂趣與意義。

另一方面，由於村中的生活太具魅力，使等待入住者的名單變得愈來愈長。而雖然原則上最多只能住兩年，但由於退居手續是由村民自行辦理，不少人便住了兩年以上，或離開後再次入住。村民一方面希望能重新振作，離開村子自力更生，卻又因為社區成了心靈支柱而難以離去，或許這就是村民們面臨的兩難吧。

\* 美國國家稅務局（IRS）所規定的免稅非營利組織（NPO）認定條款，簡稱為IRS501(c)(3)。獲得此認定後，不僅該非營利組織自身可以享受稅務減免優惠，個人／法人向該非營利組織捐獻的款項同樣能得以減稅。

\*\* Social Practice. 公共藝術的進化型態，是融入都市計畫或社區營造的全新藝術趨勢。

現在的腹地最多只能容納六十人居住，土地也是租來的，因此也有人認為應該想個讓村子永續存在的解決之道。

## 重視個性，有尊嚴的生活

這座村子和我們視察前心中描繪的收容所印象，完全天差地別。這裡是提供暫時住所的地方，實際上也是由村民自治、尊重每個人不同生活方式的社區。村民可以使用民眾樂捐的素材，按照喜好加上充滿個性的裝飾或設計，客製化自己的居所。

如果以村子的效率為考量，或許會希望設計得更簡單、容納更多的居民。整齊劃一的居住環境，督促村民

帶我們參觀的凱蒂・梅斯小姐是唯一的常駐工作人員。她認為要讓村子存續及村民自立，仍需要許多協助。

在接受一定期間的協助後自力更生，這樣真的是有尊嚴的生活嗎？我不由得跟日本的臨時住宅比較了起來，我認為村子的做法與日本相反，希望喚起的是「以身而為人的尊嚴活下去的力量」。雖然效率欠佳，耗費許多工夫，但卻創生了一個互相扶持的社區生活，這樣不才是人們自然的生活方式嗎？

思考著尊嚴村協助方案的我，明白了波特蘭市標語真正的意義。正因為波特蘭這座城市能夠接納新的觀點，並具有讚許與他人不同之處的文化，才有可能打造出獨一無二的尊嚴村。「繼續當個怪咖城市」的精神，不只是一種面對社會問題的解決方法，更是透過多樣化的觀點進行思考與挑戰。

# 為街友提供居住、健康、就業服務的市中心關

## 懷組織（Central City Concern，簡稱CCC）

露宿街頭者增加的問題愈來愈嚴重，波特蘭市長於二○○五年九月二十三日宣布此議題為非常事態，著手透過增加預算及興建暫時收容設施來提供協助。

CCC自一九七九年起便致力於解決其中最關鍵的住宅問題。其前身為波特蘭市與該市所屬的摩爾諾瑪縣（Multnomah County）所設立的組織，最初負責提供酒精中毒患者治療與居住上的協助，一九八○年開始將藥物中毒患者加入協助對象

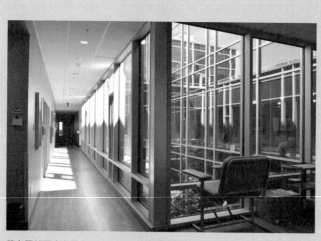

舊市區都更中心屋內，從天井照下充足的日光。

之中。除此之外，作為一九九○年的生活重建計畫之一，他們也開始提供就業訓練及職場體驗服務。

現在ＣＣＣ在波特蘭市內擁有二十七棟建築，幾乎都提供給低收入人士作為住宅使用。他們有總計超過一千七百戶的住宅，有單身也有多人家庭居住，現在甚至連新的住宅整備案也要開始進行了。另外，ＣＣＣ也成為美國聯邦政府認定的保險中心，在基金、補助金及捐款的金援之下，為他們協助的對象提供各項健康相關服務。

舊市區都更中心（Old Town Recovery Center）是ＣＣＣ位於波特蘭市中心的據點之一，整棟建築物都為ＣＣＣ所有，低樓層設有診所與藥局，高樓層則是單身人士的房間及住宅。這間尖峰

（左）預約治療卡。（右）促進協助對象改變的話語所設計的海報。

（上）重視隱私的CCC治療室。（中）用顏色來分區塊的CCC
內部。（下）用顏色區分診療室狀況的標示。

時間需服務五千名患者的診所，擔任了初級醫療保健中心（Primary Care Home）的角色，除了提供醫療服務之外也接受協助對象的諮詢，且負責搭起與外部慈善團體之間的橋樑。只要在此登記並等候約一個月，便能接受外傷、疾病、牙齒衛生、藥物或酒精中毒症狀、心理健康等治療。此外作為治療的一環，這裡也定期舉辦運動、瑜伽等增進健康的課程，或陶藝、遊戲等休閒活動教室。

CCC也培育了外展（outreach）的團隊，目前共有五組隊伍，各有四到五名成員隸屬其中。這些外展團隊會上街拜訪街友，敦促他們到診所登記，協助他們更生，並搭建起與在地社群、行政單位或其他組織之間的網路。一九七九年成立之初只

陪同我們參觀設施的蓋瑞先生。

有三個人的CCC，在經歷這些活動之後，現在工作人員已成長到九百人了。負責帶我們參觀設施的蓋瑞先生（Gary Cobb）原本也曾露宿街頭，且使用過CCC的服務。他表示：「一九八二年從軍隊退伍後，我歷經了十八年無家可歸的生活。經由現在所屬之外展團隊的勸說，我到了CCC登記，並於一年後開始在此工作。現在我加入了醫療保險，希望能成為其他無家者的典範。」

CCC和市政府與州議會合作，希望能夠援助更多的人們並解決社會問題。他們採用與尊嚴村不同的方式，擔起提升波特蘭公共利益的責任。

外展團隊的辦公室。

# 讓孩子們平等學習的教室——鼠尾草教室

**出野紀子**

一九七八年東京出生，二〇〇一年遠渡倫敦，從事電視節目製作等工作。二〇一一年起參與studio-L的計畫，負責島根縣海士町自製電視臺「海士社區頻道」、「穗積製作所計畫」（伊賀市）、「豐後高田市內研究調查業務」等案。二〇一四年四月起將據點移至山形，在東北藝術工科大學社區設計學系擔任教職，致力於培育下一代。

# 前言

鼠尾草（SAGE）是波特蘭州立大學塞吉歐・帕勒洛尼教授於校內成立的計畫名稱，主要與布雷澤工業公司（Blazer Industries）和太平洋移動式結構公司（Pacific Mobile Structures）合作，設計並推廣模組化教室（modular classroom，也就是所謂的「鼠尾草教室」）。

身為建築師的帕勒洛尼教授，於一九九五年和夥伴成立名為「基礎倡議」（Basic Initiative）的社會設計平臺，落實解決天災等社會問題的永續設計。二〇〇五年八月，大型颶風「卡崔娜」（Hurricane Katrina）襲擊美國東南部釀成災害時，參加家具計畫的非營利法人組織重建中心便為了災後復興而迅速搜集廢棄材料，負責設計家具的工作。

鼠尾草計畫成立的目的，也是希望透過設計的力量解決美國校園建築所面臨的問題。本文希望透過爬梳美國的建築設計背景，介紹為全美校園現狀投下一枚震撼彈的模組化教室。

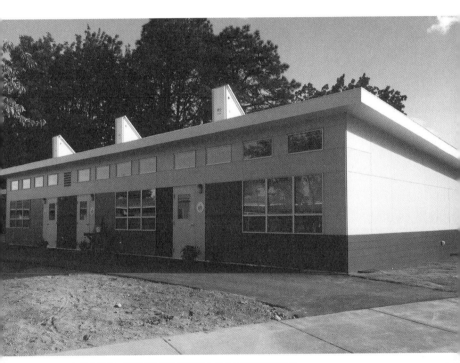

鼠尾草教室，採光用的高窗和牆壁上的大片窗戶為其特徵。

**Site6 讓孩子們平等學習的教室**

## 美國校園建築的情況

鼠尾草教室的誕生，據說是參考與帕勒洛尼教授共同率領此計畫的瑪格麗特‧萊特（Margarette Leite）副教授的考察研究而來。

說到在美國大量生產的模組化建築，許多人腦中可能浮現的都是住宅。由於造價便宜、建設容易，因此能大量提供給低收入階級。而這種低成本、重量不重質的建築方式，也被美國用來興建兩次世界大戰後的收容所。

在美國，這種模組化建築也被用來當作學校教室。二〇〇九年時全美有六百萬人，光是波特蘭就有數千名學生在模組化教室中上課。雖然一開始啟用這些建築只是作為臨時教室之用，但其中有許多就這樣沿用了六十至八十年之久。

實質上的常設學校裡之所以會出現模組化教室，與入學人數的變動及政府分配學校補助金的差別待遇有關。據說美國人平均每五年會搬一次家，而且由於大家都以評價為基準來選擇學校，許多家庭便會搬去好學校所在的地區。如此一來，有關當局很難預測學區內的學生人數，也難以決定學校該縮小或擴大規模，以及學校

（上）帕勒洛尼教授與萊特副教授。（下）在鼠尾草教室上課的學生們。

數量是否需要增減。再加上嬰兒潮之後，受教人口逐年減少的推波助瀾下，行政單位便遲遲難以增建學校，或將臨時教室改建為常設教室。

另一方面，模組化教室也有其好處。由於入學人數的變動，以磚瓦建造的校舍失去了因應的彈性，而模組化教室能隨需求遷移。此外，模組化教室的建設、建材調配、設置都很迅速，能夠配合學校營運的週期。新建常設教室費時較長，若是改建原有校舍又會影響學校和上課的行程；若是搭建臨時的模組化教室，從購買建材到組合、設置都能在暑假期間完工。然而，雖說費用便宜，組裝舊式模組化教室與添購家具的成本卻是出乎意料的高。

全美國約有三十萬間模組化教室，其中近三分之一、約九萬間教室都集中在加州地區，加州學童每三人中就有一人是在模組化教室上課。而根據調查結果，更發現這些學生出現了學習成果低落以及健康受到影響等問題。

萊特副教授認為，現在已經進入二十一世紀，如果還繼續使用與戰時收容所同樣的設施來讓孩子們受教育，簡直應該引以為恥。

# 室內環境的完備設計

鼠尾草計畫獨創的模組化教室，從設計時便已一併將室溫調整、空調、採光等面向納入考量。他們思考什麼是真正「活生生的建築」，希望減少環境負擔，提供學生舒適的學習環境，並追求合理的價格。為了實現這些理想，就要從建築素材與構造等技術層面下手，並活用自然環境想出解決之道。雖然現在不得已必須使用一部分例外的材料，但將來希望所有建材都不會造成環境的負擔。除此之外，鼠尾草教室還有以下幾項優點：

## 暖氣與空調

舊式模組化教室裡設置的暖氣、通風及空氣調節系統（heating, ventilation and air conditioning，簡稱暖通空調HVAC）機能不足，已知會導致學生罹患呼吸系統疾病。為了解決這個問題，鼠尾草教室便想出利用學生們的運動能量作為暖氣的創意。充滿朝氣的孩子們運動身體所發出的熱能，不用花多少時間就能讓室內暖和起來。而由於採用熱回收通風系統（Energy Recovery Ventilator System，簡稱ERVS）能提供較佳的空氣品質，換

氣效果也比舊式暖通空調更好。

此外，柏克萊的研究機構發表了一項非常重要的調查報告，這項研究顯示出二氧化碳對學習效率的影響程度，以及教室內平均二氧化碳量達到某個標準後，對學習必要能力所造成的影響。舉例而言，室內平均二氧化碳量為600 ppm和2500 ppm的兩間教室，前者學生的基本思考能力、應用力與集中力仍能維持百分之九十五的水準，而後者則會降到百分之五十以下。由此可知室內二氧化碳濃度對學生學習有很大的影響。順帶一提，經過測量之後，波特蘭州立大學教室內的二氧化碳量平均為1200 ppm，波特蘭市內的學校教室平均為2000 ppm，全美平均則為2000至4000 ppm。而鼠尾草教室卻能將平均二氧化碳量抑制在450至600 ppm之間。

**採光**

在兒童學習環境的相關領域裡，鼠尾草教室設計團隊中的環境心理學者朱蒂斯・西爾瓦根（Judith Heerwagen）是世界知名的專家。據她所述，照射自然光以及眺望自然與屋外的景緻，對於提高學習成果及生產力而言十分重要，尤其對年輕人的精神與身體有很大的影響。她更表示，在自然光下學習也能維持心理健康。

波特蘭是座多雨的城市，晴朗的日子裡大家都會走出戶外享受陽光。鼠尾草計畫期望學生在學校教室裡也能充分享受陽光，因此著眼於窗戶的設計，在教室較高的位置裝設了採光的長窗（通風天窗，clearstory），以及能夠望向屋外的大片窗戶，極力避免依賴人工照明。運用這樣的設計，在白天也能節省電費。

## 成功壓低造價

在美國，教育預算是從學區內企業和居民所繳交的物業稅分配而來，因此不同地區有所落差。較多貧困家庭居住的地方，該區學校花在設施上的預算較少，品質

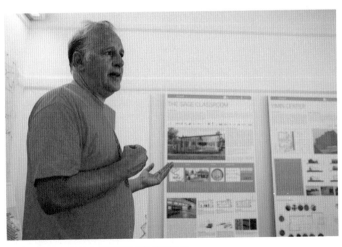

在鼠尾草教室壁報論文前說明的帕勒洛尼教授。

也比較低落。無法落實稅收再分配，是地區之間出現教育不平等現象的原因之一。美國國內正在討論如何消弭這樣的地區落差，但若要改變孩子們在簡陋模組化教室內學習的現狀，就必須將價格壓到與舊式模組化教室同樣的等級。因此，提供校方願意採用的價格，便成了本計畫的首要任務。

計畫人員首先前往當地數間學校，詢問對方願意購入的金額高低，並將問來的目標價格作為考量進行開發。結果，鼠尾草教室的目標價格落在每平方公尺八百二十美元，相較於舊式教室的平均每平方公尺三千兩百美元，費用約只需四分之一，因此獲得了許多學校的採用。

加州大學柏克萊分校（UC Berkeley）也將模組化教室列為問題的解決方案。相對於鼠尾草計畫將重點放在學生的健康面，加州大學柏克萊分校則是基於科學根據，著眼於打造能源效率較高、對環境負擔較少的建築。

雖然運用模組化教室的目標迥異，但都揭示了模組化教室是改善現有學習環境的解決之道。

只不過，加州大學柏克萊分校設計的模組化教室，費用為鼠尾草教室的五倍之多。此外，前者雖然對環境負擔較少，但興建上則可能比較耗時。其他單位也提出了許多非常優秀的模組化教室設計案例，但費用都要花上一至二百萬美元，很少能夠落實於預算較少的學區所能購入的價格。

鼠尾草計畫的目標是提供更多孩子舒適健康的學習環境，並希望鼠尾草教室成為美國學校中的典型建築。

如果環境變得健康舒適，學生不願上學的問題應該也會減輕許多。

貧窮所造成的教育與健康差距，以及跨代貧窮的連鎖效應，在日本也是個嚴重的問題。鼠尾草教室的案例則彰顯了建築和設計解決此問題的可能性。

鼠尾草教室花了三年時間開發，其中學校的合併，以及智慧財產權等法律事務就花了兩年。此外，與本計畫相關的企業和團體為數眾多，和它們之間的契約流程、調查建材製造商等各種事項，也相當曠日費時。而且本計畫還必須與學校的使用者，也就是學童、家長、教師等人反覆進行無數次對話，才能打造出讓使用者感到方便的設計。

把牆壁當作黑板來使用的設計。

# 以大學為首推動社會變革

波特蘭州立大學教職員和學生發起的鼠尾草計畫，其最初目的為打造出實體大小的模組化教室原型。如此一來，除了能依據現實狀況從實踐中學習之外，也能讓學生明白建築師的角色不只是設計而已，還要考慮對社區與全體社會的影響和效果，並能成為解決社會問題的關鍵人物。大學可說是成功扮演了推動社會變革的平臺，以及提供研究開發資源的角色。

與過往的建築教育不同，本計畫讓學生參與其中成為設計團隊的夥伴。為了以調查研究成果為基礎完成建築原型，學生必須結合各種領域的專業技術，盡到社會責任，並打造一個成功的商業模式。如此一來，便有機會學習過去建築系學生所學不到的技能。因此本計畫不會在一般的學期時間內結束，相關的學生、教職員和系所必須花上好幾年從事調查、設計、開發、資金調度等工作。至於實體大小的建築原型，則由在地的模組化建材製造商布雷澤工業公司來協助共同製作。

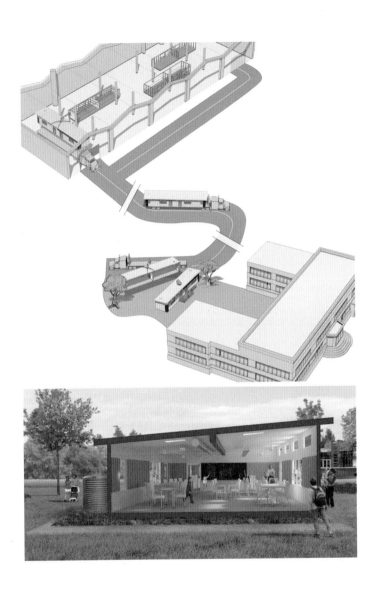

**（上）鼠尾草教室的創新之處**

創造健全的學習環境／改革建築系學生的研究活動／維持室溫與舒適性的同時提升能源效率／友善環境的設計

**（下）現在的課題**

因預算不足／註冊學生的流動性／工程日數不足／資源不足所造成的活動限制，導致教育單位無法進行長期規劃。

## 奧勒岡解方扮演的角色

據點設於波特蘭州立大學之中的奧勒岡解方（Oregon Solutions），為基於奧勒岡州永續法案（Oregon Sustainability Act）第二〇〇一條所設立的組織，協助鼠尾草教室的設計。他們的網站上寫著以下這段描述：

「奧勒岡解方是個為奧勒岡州提供解決（中略）問題之系統與程序的組織。所謂的協力治理（collaborative governance），指的是社區領袖們闡明問題、贊成解決之道後，與政府一同努力消弭問題的過程。奧勒岡解方集結企業、非營利組織與民間團體，決定各自該遵循的角色、責任與規則，互相活用彼此的資源，最終朝向解決問題的目標邁進。」

基於現在的建築法規（code），或許有些無法依照設計原型實現之處，屆時便去向訂定法規的議員，確認是否有變更的可能性。能夠達成此事，也是因為有奧勒岡解方這個中立第三方組織的參與，召集今後可能合作的夥伴，不論站在任何立場都能用中立的方法推行計畫。根據奧勒岡解方的網站所記載，鼠尾草教室計畫共有

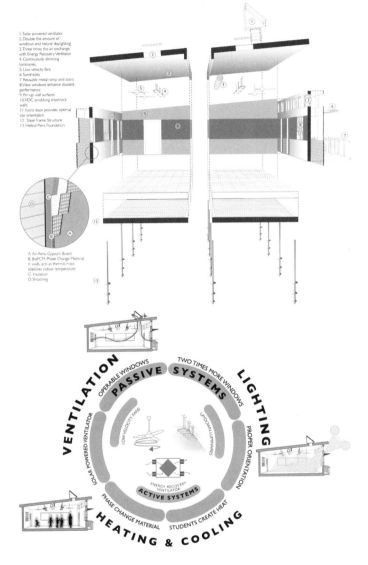

**（上）組合式教室的優點**

提升搭建效率的構造／將材料的浪費降到最低／使室溫保持二十二度的採光設計／確保建地的同時便能開始施工

**（下）建築的優點**

空間設備（HVAC）的改善／自然空調的採用／良好的採光與風景／建築方位最佳化／能夠輕易移動／減少建地的基礎設施／活用自然素材

大學和小學等五個公部門團體、六個私部門團體、三個非營利部門團體，以及另外十個團體聯名協辦。光靠一所大學，無法整合這麼多相異部門團體共同推動此計畫。其中，時任奧勒岡州參議院議長的約翰‧基茨哈伯（John Kitzhaber）對鼠尾草計畫頗有共鳴，據帕勒洛尼教授表示，他卓越的手腕對於實現模組化教室有著巨大的貢獻。

奧勒岡解方並非提出具體的問題解決辦法，而是在思考方案的程序上扮演相當重要的角色，負責分配由誰來指名組織委員會進行對話的領導人、由誰來統籌、由誰來與行政機關交涉，以及由誰落實到具體的方法上。另外，會議中若有不可或缺的人物與專家，則由基茨哈伯議長進行招聘。經過這樣的程序之後，最終便能產生

studio-L的成員們正在聆聽帕勒洛尼教授的鼠尾草教室講座。

解決問題的方法或計畫。在本程序中，每次會議結束後都會提出一個課題，由各單位在下次開會前處理完畢。

這樣的程序雖然費時十四個月，卻能在最後找來了工程師、製造商、科學家、建築設計事務所、醫療相關人員等多樣化領域的人們參與計畫。甚至召集了制定建築法規的成員，討論是否有必要修改州法條例，並歸納出需與州政府合作的一項首要任務。

## 公益性

當然，經歷上述複雜程序設計出建築的原型，都是為了讓更優良的模組化教室得以實現並加以普及。

二〇一〇年時，波特蘭州立大學與美國建築師學會（American Institute of Architects，簡稱ＡＩＡ）波特蘭分會舉辦了兩天的研討會。會中講座介紹用建築實踐社會設計的個案，與會人士也交換了意見。第二天則以「打造嶄新的一棟式教室」為主題開設了設計小屋，請來學生、建築師、模組化建材製造商、學校相關人士、行為主義心理學者參加，討論創意、新的觀點與需要改善之處。

這場研討會結束後，學生同時也開始進行調查與開發的工作。他們訪問了實際使用模組化教室的學校，詢

問學生與老師的意見，並向建材製造商搜集資訊。他們也前往當地各種場所，拿模型給居民們看並徵詢其意見，製造了提升對模組化教室關注的機會。改變在地民眾對模組化教室的想法到付諸實行之間，雖然需要花費很長的時間，但為了落實具公益性的設計，這是不可或缺的過程。

## 智慧財產權的持有及運用

　　帕勒洛尼教授表示，鼠尾草計畫沒有特定的客戶，必須從各種面向建議別人採用，是頗具風險的做法。相對的，他更希望透過展示這樣的「案例」來改變現狀。

　　另一方面，由於沒有既定的客戶，本計畫得以在針對

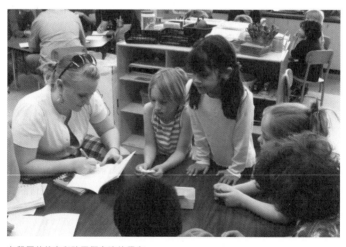

在鼠尾草教室與孩子們交流的學生。

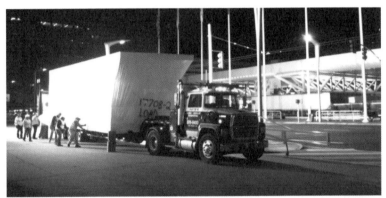

被拖車從組裝工廠（下）運出的鼠尾草教室。

**Site6 讓孩子們平等學習的教室**

廣泛案例的調查後研擬發想設計的程序，頗有收穫。結果，目前已有一百所以上的學校採用了鼠尾草教室。此外，鼠尾草教室也在世界綠建築協會（World Green Building Council）先前於舊金山召開的會議中進行了展示，獲頒兩個獎項。由於本計畫為美國與先進國家中造價最低且對環境友善的建築方案，更獲得了雙白金的評價。

另外，大學持有鼠尾草教室的智慧財產權，授權他人使用時便能獲得權利收入。這點非常重要，表示政府認可了公益設計的智慧財產權，而且這份收入也能作為下次設計開發的資金，完全可以說是創造公益的一項事業。

# 基於社區動員的人道支援──非政府機構美慈組織

## 出野紀子

一九七八年東京出生，二〇〇一年遠渡倫敦，從事電視節目製作等工作。二〇一一年起參與studio-L的計畫，負責島根縣海士町自製電視臺「海士社區頻道」、「穗積製作所計畫」（伊賀市）、「豐後高田市內研究調查業務」等案。二〇一四年四月起將據點移至山形，在東北藝術工科大學社區設計學系擔任教職，致力於培育下一代。

# 前言

以波特蘭為據點的國際非政府機構美慈組織（Mercy Corps），為其代表人丹・歐尼爾（Dan O'Neill）於一九七九年時，為了拯救逃離柬埔寨大屠殺、戰爭與饑荒的難民所創立之基金。自此以來，陸續曾到四十個以上的國家從事人道救援工作。他們的任務是：「建立安全、具生產性的社區，減輕人們的苦難、貧困與壓迫」，其中也強調了社區營造的重要性。

美慈組織主要的援助領域為確保安全水源、衝突管理、緊急災害援助，以及針對兒童、青年和女性的教育與經濟支援，十分多元。此外，他們也在美國國內從事人道救援活動，並協助創立新興產業計畫。由於國際情勢極度紛亂，加上環境破壞導致大規模自然災害頻傳，無法老是用和過去同樣的方法來解決問題。美慈組織始終倡議「創新」（innovation）為解決方案的必要性，並將「社區動員」（community mobilization）的概念付諸實行。

本文將以負責技術支援的艾德・布魯克斯（Ed Brooks）先生，與青年、女性援助團隊的麥特・史騰（Matt Streng）先生兩人的訪談為基礎，介紹美慈組織從事的活動。

美慈組織的行動中心。

**Site7 基於社區動員的人道支援**

## 計畫的開始

　　許多國際援助及開發組織的活動經費，都是由補助金或捐款而來。美慈組織也一樣，計畫經費約有七成來自美國政府或歐盟等公部門的補助，剩下的三成則仰賴企業、財團或個人的慷慨樂捐。由於計畫的開端來自於捐款對象的提案或委託，因此捐款的使用目的也十分明確。例如在保障賴比瑞亞糧食安全的計畫中，投入的便是為改善幼童與母親們營養不良狀況而捐的款項。

　　這個糧食安全保障計畫是由三大要素所構成：第一是確保糧食，第二是將糧食交到需要的人手上，第三則是提供營養價值較高的食物。糧食的取得是否有差別待遇？人們有沒有錢購買糧食？營養價值又是如何？必須

麥特・史騰先生（左）與艾德・布魯克斯先生。

對照當地居民的生活狀況，才能導入解決的方案。

想要順利推行計畫，就必須反覆與社區對話，並掌握當地真正的消息。此外也要為社區培力，將他們導向自力更生的方向。這樣的方法稱作「社區動員」，是國際援助及開發領域中的主流做法。

## 社區動員的做法

美慈組織認為，為了讓需要援助的社區獲得具持續性的發展，上述的社區動員是不可或缺的方法。他們援助的社區由於常年陷於貧困、紛爭、政治動盪之中，常出現社區力量被弱化的狀況。人們身在這樣的情境裡，很難明白自己有做決定的權力（ownership），也無法迅速取得付諸實行的知識與技術並加以發揮。然而，讓社區裡的人們獲得發展與改革所必須具備的力量，使他們成為改變自己生活的主導者，才是真正的終極目標。

為此，社區成員必須擁有自己掌握優先處理事項、資源、需求以及解決方案的能力，建構屬於他們的社區並加以營運，美慈組織則負責從旁促成。特別是在遵循①社群成員參與、②適當的管理、③實施問責制、④和平改革等改革四大要點的前提下，引導社區成員用負責任的態度達成願景。

在 studio-L 所從事的活動中，也有促進地區居民了解自身的問題與資源、思考未來希望達成的願景並付諸實行的案例。雖然不同國家、地區的情況大相逕庭，但協助社區自立的做法是共通的。

## 強化地區的綜合實力

美慈組織的計畫執行期，雖然根據捐款規模和援助的緊急程度而有所不同，但大致上都落在三年左右，長期執行的計畫較能獲得成功。

例如在援助農業時，目標不僅僅放在收割，更有必要讓農業獲得持續的發展性。肥料、水和人力是農業上的大宗支出，所生產的農作物也必須拿到量販店販售，

行動中心的展覽。

# 社區動員的架構

**❶ 準備**
**Pre-positioning**

· 掌握整體行動的目的。
· 設定社區動員的焦點。
· 設定工作方案。
· 根據實地訪問迅速搜集資訊並找出問題。
· 選定實施的地區。
· 舉辦社區集會。

**❷ 搜集資訊與計畫**
**Assessment & Planning**

· 設定計畫的規模。
· 估計願意參加的居民。
· 製作人際關係圖。
· 製作社區側寫。
· 舉辦工作坊以凝聚共識。
· 選定計畫，擬訂地區方案。

**重新定位**
**Re-positioning**

· 祝福計畫達成。
· 準備下一階段。
· 再次確認合約。
· 擴展。

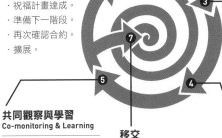

**❸ 行動架構與共識**
**Structures & Agreements**

· 設定領導階層與決議之架構。
· 簽署凝聚共識的合約內容。
· 社區提供的貢獻。
· 美慈組織的程序與政策。

**共同觀察與學習**
**Co-monitoring & Learning**

· 設定能力的指標。
· 互相觀察及自我觀察。
· 建構網路。
· 互相訪問。
· 社區間的競爭。
· 學習紀錄。

**移交**
**Hand Over**

· 退場（撤離）策略。
· 管理委員會。
· 領導階層的移交。
· 計畫完成後的評估方案。

**領導階層與能力的建構**
**Leadership & Capacity Building**

· 實際演練。
· 訓練。
· 透過對話培育能力。
· 技術指導。
· 行為改變架構。
· 提升認知度的宣傳活動。

或送到工廠製成加工品。如何在既有的銷售流程及價值鏈（value chain）中提升小農的收入，並改善農業體質使其具持續性，是最重要的關鍵。為達成此目的，只獲取某項利益是不夠的，更要讓每一個價值鏈的環節都能順利得到增值。

舉例而言，即使想降低成本以提升農民的收入，也不能增加環境的負擔。「該地區已順利運行的機能，就讓它變得更好。」這是美慈組織的基本方針。使用在地人早就習慣、親近的方法，執行起來不僅較容易成功，對當地的負擔也比較少，這是理所當然的。

執行計畫時，除了農業相關人士與當地社區之外，也要把企業、在地民間團體及非政府組織拉進來一起努力，甚至與該國政府共同合作推行。以前述的農業為

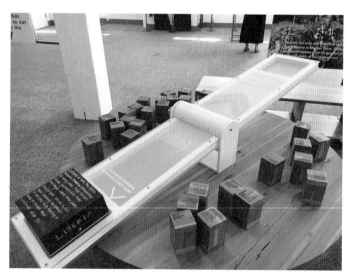

議題與解決方案的蹺蹺板遊戲。

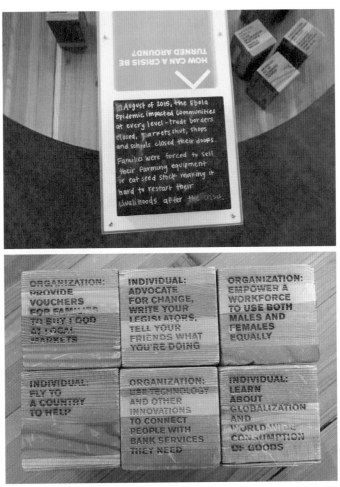

議題（上）與寫上「組織」（Organization）及「個人」（Individual）所能提供之解決方案的骰子。

例，政府應率先提供農民們所需的氣象、種子價格、耕作時期等資訊，並加以協助。政府也必須在當地設置辦公室，派工作人員常駐。在地工作人員除了從總部派遣過去的人之外，更應僱用當地的人才。

一邊建立更廣泛的人際關係一邊推動計畫，對社區動員而言是不可或缺的做法。近年來，年輕人與民間團體提供協助的機會增加，他們也愈來愈關心在地的健康與就業問題。此外，讓在地的組織與團體一同參與計畫，不僅能使他們習得知識及經驗，更能提升地區的整體實力。如此一來，以後他們就有能力自行推動計畫。

日本發生三一一地震時，美慈組織也到受災地區進行援助。災害發生後不久，日本的非政府組織——日本和平之風（Peace Winds Japan），便以在地夥伴的身分與

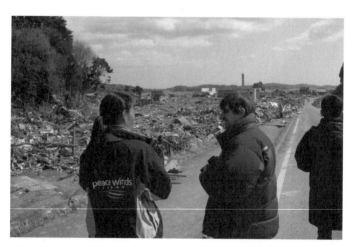

美慈組織的蘭迪・馬汀（Randy Martin）先生與日本和平之風的山本理夏事業部長，一同視察氣仙沼的受災情況（二〇一一年三月十九日拍攝）。照片提供：日本和平之風

美慈組織合作，協助重建鮭魚養殖設備、幫助海藻生產業者與漁業從業人員，以及透過運動療癒罹患創傷後壓力症候群的孩子們等計畫。

其後，美慈組織透過打造日本平臺及與在地夥伴結盟，協助建立災難時的領導體系，並培育具領導能力的人才。在這過程中，美慈組織經由與在地消防團體及當地居民針對救災進行的意見交流，也學到了許多救災知識。

## 人才培育與推廣活動

雖然美慈組織在美國國內進行的援助活動不多，卻積極從事國際救援與開發相關的人才培育及推廣活動。我們前往造訪時，正在舉辦「養活一家人需多少？」的展覽，結合一個家庭所需的預算、餐費及營養等資訊，用猜謎遊戲的形式激發民眾思考，並藉此了解其居住國或地區的飲食生活、餐飲花費，以及取得糧食與飲水的手段。

他們在總部一樓的行動中心（Action Center）舉辦講座和展覽，讓民眾學習國際救援與開發的知識。

另外還有一個蹺蹺板工具，將某國面臨的問題與解決方案放在上面，讓民眾了解社會取得平衡的必要條件。他們在不同重量的木製骰子上，寫下了「個人」和「組織」所能提供的解決方案。例如個人解決方案的骰

子上寫了：「飛到那個國家提供協助」和「學習全球化（globalization）與全世界物資的消費量」，而組織的骰子上則寫了：「讓男性與女性都能就業」、「發送在地的商店購物指南」等各種解決方案。由於木製骰子的重量不同，提供過多或過少的解決方案，都無法使社會取得平衡。

此時剛好有一團從瑞典來參訪的高中生，透過導覽介紹了解國際救援及美慈組織的活動。讓年輕人接觸複雜的社會問題，並踏出解決問題第一步，也是這個場所的功能之一，很值得日本的地方政府參考。

另外，美慈組織也提供名叫「微型導師」（MicroMentor）的網路服務，協助國內外小型企業的企業家。參加此服務的人若提出問題，世界各地登錄為導師的人們便會予以解答。如此促進小型企業儘速成長、獲利，便能創造出更多的就業機會。

## 創新的對策與設計思考

長期以來的貧窮世襲、愈演愈烈的紛爭與難民問題等，世界各地都充滿了比過去更複雜且嚴重的問題。要解決這個現象，就必須提出創新的對策。受訪的青年、女性援助團隊的麥特・史騰先生，在就讀公共衛生研究

所畢業之後便進入美慈組織就職。他表示，謀求民眾健康的公共衛生在國際人道救援的場合上雖然非常重要，但實際上，以人為本體的設計思考才是打造出創新對策的關鍵。

美慈組織在各地進行社區動員時，都會多傾聽在地居民的聲音。另外，關於當地的經濟及各種相關結構，也能藉由每天與在地工作人員談話來了解現狀。在美慈組織裡，有個由商業、金融、科技、產品設計、消費者行為等專家所組成的社會創投團隊（social venture team）。他們就像是讓公司內部的育成（incubation）與實驗加速進行的實驗室，將以在地消息為基礎產生的創意，轉換為實際可行的生意。

此外在接下來的時代中，設計師於國際救援與開

左方的「我的創新對策是……」事項寫了「貧困、混亂地區的交通建設／誰都買得起的平價住宅」。

發實務上所擔任的角色將會更加重要。設計師直接前往當地聆聽居民與消費者的聲音，發現問題並找出解決方案，最後實際打造出原型等，這樣的方法將能成為社會動員的後盾。

就社區設計執行者的立場而言，我們非常認同設計所蘊藏的可能性。比各國更早面臨少子高齡化問題的日本，未來的處置之道將受到全世界的注目。

讓來訪者按照問題寫下自身想法的訊息板。

# 由「飲食」設計健康的熱門講座
# ──食思設計

出野紀子

一九七八年東京出生，二〇〇一年遠渡倫敦，從事電視節目製作等工作。二〇一一年起參與studio-L的計畫，負責島根縣海士町自製電視臺「海士社區頻道」、「穗積製作所計畫」（伊賀市）、「豐後高田市內研究調查業務」等案。二〇一四年四月起將據點移至山形，在東北藝術工科大學社區設計學系擔任教職，致力於培育下一代。

## 前言

在這次的美國視察之行中，為了調查公共衛生（Public Health＊）的相關措施，我們到加州大學柏克萊分校拜訪了賈斯帕・辛・桑度（Jaspal S. Sandhu）先生。他為公共衛生的領域導入設計與創新的觀點，並籌劃了思考問題解決方案的「食思設計」（Eat. Think. Design，以下簡稱ETD）課程。

公共衛生的概念由溫斯勒於一九二〇年代提出，除了醫學的處置之外，針對社區（包含居住地和所屬組織在內的社會單位）進行的措施也是必要的。

對於加速高齡化的日本而言，如何延長「健康壽命」是個重要的議題，以社區為單位推動的公共衛生應該是個值得參考的做法。我們特別訪問了桑度先生，試圖了解以「飲食」為焦點，導入設計與創新的ETD究竟是什麼。

＊ 目前使用的「公共衛生學」的譯名，為與醫學並列的領域，但又與基礎醫學、臨床醫學、社會醫學所指的現代概念有所差異。

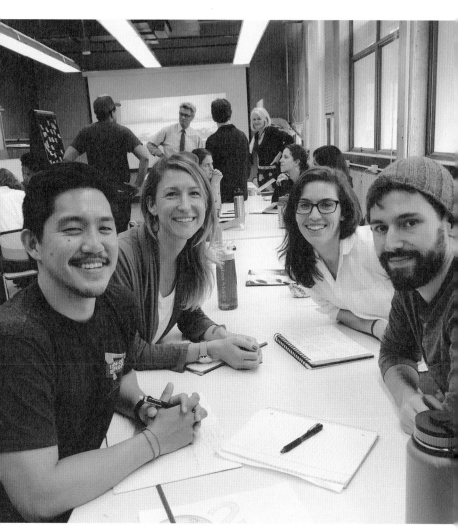

背景多元的ETD學生。

**Site8 由「飲食」設計健康的熱門講座**

## 從純粹想知道開始

ETD是將二○一一至一三年於加州大學柏克萊分校開設的「設計創新的公共衛生解決方案」（Designing Innovative Public Health Solutions）課程更聚焦於飲食的部分後，於一四年春天開設的講座。只要是柏克萊分校的學生，不論主修什麼科系都能來聽。由於學生的高度興趣，課程連續於一五年、一六年春天開設，至今已有一百四十四名不同主修科系的學生上過這門課。

由於想選課的人超出課堂限制名額的三倍之多，能否納入為課程帶來「多樣性」的人才，便成了選擇學生的標準。例如有位學生是來自肯亞的馬拉威人，曾有在印度居住並隸屬於拳擊團隊的經驗，現於賈斯帕先生的顧問公司擔任實習生。雖然

公共衛生
Public Health

根據美國細菌學者查爾斯—愛德華·艾默里·溫斯勒（Charles-Edward Amory Winslow，一八七一——一九五七年）的定義為：「公共衛生是透過社區的努力，以從事預防疾病、延長壽命、增進身心健康為目的之科學與技術。」

**Site8 由「飲食」設計健康的熱門講座**

他才十八歲，但只要一個人的人生足夠獨特，便能為整體課程帶來刺激。另外，據說也有五個學生已經自己創業了。

二〇一六年課程的學生年齡層以三十幾歲為主，甚至到五十多歲的人，他們多半已是社會人士。根據賈斯帕先生表示，社會經驗對於公共衛生的實踐是有幫助的，在美國也有很多人是出了社會之後再回到學校進修。

由於學生的背景多元，課程開始後的第一件事便是讓所有人互相交談，創造出可以輕鬆加入討論的氣氛。

為了學習新的事物，學生們首先必須暫時忘記自己專攻領域的知識，經歷所謂「反學習」（unlearning）的過程，所有人回到一張白紙的狀態，才能打造出沒有差距、能安心學習的環境。在這樣的環境裡，學生們才能在討論中產生共鳴，並提出具冒險性的想法及言論。

此外，公共衛生有何必要？追根究柢，健康的定義是什麼？要如何才能獲得健康？大家不斷提出這些基本的問題。這代表學生們所站的立場，是在生活中已享有公共衛生的人們，再加上回歸到如孩子們一般純真的觀點，如此才能讓創新的思維誕生。

賈斯帕先生在受訪時向我們提出了許多問題：我們從事怎樣的工作？為什麼要做這份工作？為什麼要到美國視察？這樣的做法是透過提問來理解對方，在有限的時間裡提供最適合對方的資訊，從中能看出他的用心。

（下）上課時的畫面，位於中間的是賈斯帕·辛·桑度先生。

**Site8 由「飲食」設計健康的熱門講座**

賈斯帕先生是由印度父母生下的第二代移民，父親曾定居英國和美國，有兩次移民經驗。他選擇授課學生的標準，以及用提問來了解對方的風格，應該和他的背景有相當大的關聯吧！

同樣地，賈斯帕先生也很重視「人本設計」（Human Centered Design）。幾個世紀以來，公共衛生立下了許多偉大的功績，現在發展中國家頻頻爆發的傳染病，以及先進國家的文明病等諸多現象，仍是公共衛生領域亟待解決的問題。然而，賈斯帕先生則試圖改變公共衛生過去的方法論，尤其是社區、文化活動及國家本身，都應該更積極參與公共衛生議題。因此，以居民為中心的設計觀點是不可或缺的。

## ETD計畫案例

### 〈針對小學生的移動式食育〉

這是從二○一五年的主題「孩子、場所、應用程式」中誕生的計畫。小時候學會的事情（例如「像捏出兔子耳朵一樣」學習綁鞋帶的方式），人們一輩子都不會忘記，本計畫以此為發想原點，希望孩子能從小學習「種胡蘿蔔的方法」。由於在寬廣的校園內種植蔬菜需要花費預算，難以在眾多學校實施，本計畫便與加州政府串連生產者與消費者的「從農場到餐桌」（Farm to Fork）

## 活躍於世界各地的畢業生

自ETD的前身開始算起，本課程已經邁入了第七個年頭。從課程中誕生的計畫雖然還在初期階段，但都期許能透過飲食對社區健康做出貢獻。然而，本課程造成的更大影響，是培育出實務上的人才。例如二〇一一年畢業的挪威籍醫師，現在已當上挪威郡政府的衛生局長，同時在衛生部兼任高齡化對策顧問。

目前於柏克萊分校在學中的葛蕾絲‧雷瑟（Grace Lesser）小姐從小就喜歡園藝，長大後到東非從事公共衛生工作時，更曾有農業合作的經驗。她在來上這門課程之前，便已經思考結合都市消費者與農民的方式。最初她向同班同學提出的問題是：「我們該怎麼辦？」但

計畫合作，提出讓孩子們到農園種菜的移動式食育方案，目前正準備實施中。

〈改善全區飲食生活〉

由舊金山的田德隆區（Tenderloin）與加州公共衛生局合作，試圖從商品流通的層面改變居民飲食生活的措施。田德隆區的居民雖然知道自己的健康情況不佳，卻也只能買得到鄰近商店中販賣的商品。本計畫首先進行的是現況調查，最終希望進行改革，讓該區域內更容易購得健康的食品和商品，進而改善全區的飲食生活。

經過針對都市居民與農民進行採訪，以及建構計畫原型之後，她的問題已經改變為：「我們要用什麼方法，才能讓關心飲食的都市消費者留下記憶，並串連生產者？」結果她企劃了一個旅遊行程，邀請都會區消費者前往農場的牧場和田地參觀，並體驗採草莓的活動。未來，她打算將計畫名稱取為「農場教學」（Farmcation，結合農場farm與教育education的創新詞彙）。

在過去六年之間，已有一百二十五國的學生參與本課程。他們都具備為母國公共健康議題提出創新解決方案的可能性，其中約有三成的人從事飲食相關工作。今後也希望能串連畢業與在學的學生，誕生更具實務性的合作計畫。

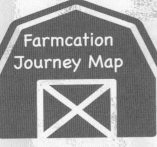

# Farmcation Journey Map

Return to same farm or another farm later for more experiences

Share feedback about experience with others

Participate in farm activities

## Afterward

Reflect on experience

Review experience to help others make a decision

Consider visiting this farm, or another farm again in the future

Share information about experience with friends/family

## Experience

Travel to Destination

Meet Farmer/Host/Guide and other visitors

Engage in chosen activities

Settle in, if staying overnight

Travel to destination

Individual uses farmcation to find opportunities that appeal to her

## Plan

Research platforms that facilitate farm vacations online

Identify a geographic area to target

Identify ideal types of activities

Search for farmers offering desired opportunities

Connect with Farmers to set up date, activities, and facilitate payment

Individual conducts research, finds Farmcation as a platform

## Idea

See something cool on social media

Talk to a friend about a farm vacation experience

Read an article about the benefits of Agritourism

Hear about farm vacation opportunities while on a trip to wine country

Individual wants to know where her food came from

# 從社區設計到公共利益設計／
# 塞吉歐·帕勒洛尼

二〇一六年六月二十一日，studio-L的大阪事務所舉辦了「第二屆橙賞」的頒獎典禮。邀來得獎者──波特蘭州立大學的帕勒洛尼教授，頒發了獎盃並進行紀念演說。在社會設計的領域裡，帕勒洛尼教授可說是全世界首屈一指的大師，他的貢獻包括透過建築的手法進行災後重建，以及使貧窮地區的居民能夠經濟自主。其最具代表性的案例，包括使用被卡崔娜颶風（二〇〇五年）破壞的建築廢棄材料來製作家具，藉此創造在地就業機會的「卡崔娜家具計畫」等。本文為這場演說內容的摘錄稿。

編輯協力：竹村由紀（東京大學新領域創成科學研究所博士課程）

## 開放的教堂

我在一九八〇年代剛開始建築師職涯時，最初參與的計畫是到墨西哥設計教堂。由於當時總主教的想法為：「希望教堂是一個開放的空間」，因此我們不把教堂做成四方型，而考慮設計成在廣場上將好幾個拱形攤開來的樣子。這是以「神的手」為意象，拱形代表的是「手指」，最長的一道全長達二十八公尺。這個教堂是棟獨特的建築物，同時也具有市場功能，經過長期與在地居民溝通之後，了解該社區需要教堂和市場，因此興建了將兩者融合的建築物。建材並採用在地工匠自製的磚塊，嘗試運用在地的文化與工藝技術。

我在墨西哥參與的另一個案子，是搭建沙漠地帶原住民雅基族（Yaqui）的村落，後來更籌備了與村中女性合作建造便宜

### studio-L 橙賞

自二〇一五年起，studio-L開始表揚在社區設計領域中具影響力的案例或實踐者。第一屆得獎者為《朋友數量決定壽命》一書的作者——預防醫學研究者石川善樹先生。能跨越數個世代不斷結出果實的橘子樹是永續事業的象徵，而studio-L的標準色也是橘色）。

家屋的計畫。最初的教會難度很高，與這個案子的方法也大不相同，但兩者都是讓我開始以公共利益設計觀點推動計畫的案例。

## 為生存而設計

二〇〇〇年前後，我們開始注意氣候變化對生態系統造成的影響。由於生態系統愈來愈遭受劇烈的破壞，我們要面對的便不只是建築與社區的關係，也必須了解社區會對生態系統造成什麼變化，並守護大自然。而且，也變得更在意計畫對環境造成的負擔。

例如墨西哥非法占領居住地的學校建設案，我們不只和居民討論他們希望蓋怎樣的學校，也商討使用盡量不破壞周遭環境的做法。有時這兩個條件無法同時達成，我們便必須擔任讓討論順利進行的引導員，以及具體落實想法的建築師這兩種角色。

一九九〇年代初期，全美頂尖的加州大學柏克萊分校指出，過去的建築理論和教育模式有其缺陷，認為建築師必須親身到工程現場參與。一切事務不應該由建築師在辦公室內指導，而是到工程現場做決策，工程現場

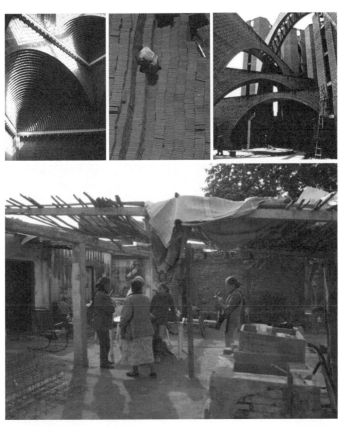

（上）墨西哥的教堂。建材為在地工匠自製的磚頭。（下）打造與雅基族女性共同興建家屋的一套方案。

成為了學習與資訊交流的場所。

只要去一趟工程現場就能明白許多事情。不論是都市計畫或建築案件，工程現場都是社區活動的場域，在計畫或建築物完成之前有必要與社區居民進行交流。因此所有的學生都應該到工程現場與居民討論，拿著實體大小的模型讓他們知道建築物完工時會是什麼樣子，並多次進行對話。學校指導學生以掌握在地區民的想法，了解他們認為是重要的是什麼。

## 如何融入當地

想讓社區民眾參與計畫可以有許多方式，先跟孩子們打成一片是常用的手法之一。跟孩子們一起玩或請他

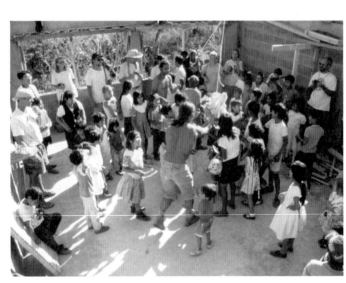

孩子擔任與社區之間的仲介角色。

們協助工作，在他們的仲介之下，其他家人也會漸漸跟著過來。另外，也能利用星期天早上教堂禮拜後社區成員集結的時間，舉行工作坊之類的活動。我們在執行計畫時，便花了三至六個月住在當地並融入社區之中，有時甚至會加入在地足球隊充當成員。

我們興建這所學校的城鎮，當時人口只有一萬八千人，現在已發展為二百萬人的大都市，在充滿大自然、被綠意圍繞的環境中蓋了許多住宅。我們當時在城鎮正中央蓋了一個公共廁所，任何人都可以利用。另外也設置了堆肥式廁所（composting toilet），並讓居民們學會使用方法。這些都是為了推廣環境保護的必要技術。

作為學校建設計畫的第一步驟，我們先修建了周圍的道路，因為居民認為有條通往學校的道路是重要的。

即使學校因此晚了一年才完工，我們仍聽從了他們的意見。

修建道路之後，接下來是蓋婚禮用的禮拜堂。這當然沒有包含在原本的計畫之中，但居民向我們訴苦，表示對墨西哥而言意義重大的禮拜堂，在這個城鎮裡卻一個也沒有。由於沒有規劃這筆預算，我們便使用廢棄的磚頭打造禮拜堂的柱子，屋頂則用破掉的杯盤等餐具碎片加以裝飾，後來這座禮拜堂成了我們建案之中最受歡迎的建築物。

興建禮拜堂是協助居民建設真正需要的建築物，對學生而言是個寶貴的經驗。學生能從中學習如何在設計

中反映居民的需求，更重要的是，完工之後的建築物將成為社區的財產。

我們運用這樣的流程設計了各式各樣的建築物，興建了許多學校與醫院。照片中的太陽能廚房（solar kitchen）是為初期蓋好的學校增添的新設施，我們也會巡視既有的建築物，提供利用自然能源的永續系統。不只是廚房設備而已，更包含食品取得的方式、維持健康的社會制度等，提出讓環境、經濟、社區能更加健全的永續提案。

## 開發並推廣通用的建築技術

自一九九〇年代以來，我們開始著手開發並推廣通用的建築技術，也就是將我們經手的建案中必要的建設技術傳授給當地居民，讓他們往後能繼續沿用。其中一個案例是這段時期我們為印度某座生態村（ecovillage）蓋的宿舍。在興建宿舍的同時，我們也教導人們使用飛灰水泥（fly ash cement）製作堅固土磚的必要技術，在當地留下了二十三至二十五個規模極小的產業。在其後的二至三年中，他們已能靠自己的力量興建同樣的建築。

（左頁）墨西哥非法占領居住地的學校建設設計畫。一開始先針對居民的要求蓋了婚禮用的禮拜堂（上），遲了一年之後校舍也完工了。

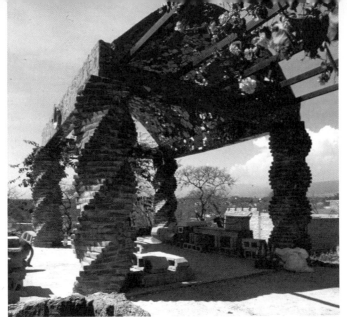

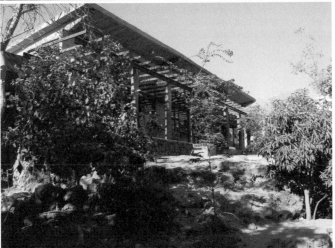

我們和商學院合作，為產業打造出各式各樣的經濟模式。

藉由這樣的方法，興建建築物便能為其他人們創造機會，成為活化社區的手段之一。

到了二○○○年左右，我們更把工作重點從建築物本身轉而放在建立體系上。與墨西哥原住民雅基族合作的計畫便是一個好例子，我們從一開始就為興建住宅而打造了一套方案：利用微型貸款（microcredit）興建屬於自己的住宅，即使最貧窮的人們，也能利用集體申請的手段取得融資。透過這個計畫，在三年之中實際興建了超過三百戶住宅，最後更成功調度了建設一萬八千戶住宅所需的資金。我們意識到有這樣個別的案例存在，並希望打造出能夠永續發展的模式，於是便開始進行實驗。

在發展中國家使用微型貸款的方式，針對低所得民眾打造

宛如日本長屋一般，針對低收入戶開發的「陣列平房住宅」示意圖。

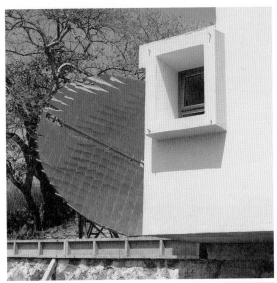

（上）在學校設置的太陽能廚房。（下）透過搭建宿舍建築學習各種技術的年輕人。

**Site9 從社區設計到公共利益設計**

住宅後，我們好奇這樣的模式是否也能用在美國等先進國家呢？德州的「陣列平房（array flat）住宅」計畫便是我們為此進行的挑戰，嘗試以組合屋（prefab homes）的形式提供低價且節能的住宅。廚房和浴室是我們花費最多心力之處，因為這是興建家屋時成本最高的兩個地方。即使是組合屋，只要這兩個地方的構造做得夠扎實，剩下的就能交給在地承包商施作了。

## 卡崔娜家具計畫

此前，我們雖然把重點放在建築的周邊效應，打造透過建築改變社區的模式。但同時到了二〇〇四年左右，我們也開始思考設計是否能扮演更具策略性的角色。「卡崔娜家具計畫」（Katrina Furniture Project）便是其中一例。

卡崔娜颶風造成災害之後，由於政府的重建計畫遲遲未定案，過了兩年半的時間一棟建築物都沒蓋起來，我們便回收利用廢棄材料展開了這個計畫。要重新使用受到洪水侵襲的建築物時，其中的廢棄物不只是丟掉而已，更可以拿來製作家具。受災戶既能以此維生，讓毀壞的建築重獲新生，也能使人們獲得希望。不久之後，

紐奧良的「卡崔娜家具計畫」（右）後
來發展為「卡崔娜住宅計畫」。

這個家具製作計畫便逐漸朝住宅的規模發展。

當人們因災害而喪失自信時，這個身體力行的計畫有助於他們面對問題，並打造出自己的未來。

## 公共利益設計中心

我們希望透過這個中心，擔負起振興「公共利益設計」領域，搭建橫向的串連橋樑，以及展現宏觀願景的角色。

現在中心共有七位專任教師、兩位外聘講師，並有二十五、六位研究生在他們的指導之下學習。

中心有三個重點工作項目：首先是作為核心的「研究」，以實際的計畫執行為基礎，同時學習各類學問

二〇〇〇年於印度拉達克（Ladakh）執行打造難民小學的計畫時，在完成主要校舍之後，蓋了能讓遊牧民族的孩子們在屋外學習的移動式教室，將回收的降落傘重製為帳篷。

與知識，進行跨領域的研究；第二項為「實地考察」（fieldwork），實際親赴施工現場，一邊打造建築物，一邊從事促進社區交流的活動；第三項則是「外展計畫」（outreach program），舉辦公開活動，每月一次邀來外部客座嘉賓，向其學習並進行資訊與意見的交流。

透過串連這三個項目，便能產生交互作用。

波特蘭州立大學公共利益設計中心辦公室裡的塞吉歐・帕勒洛尼教授（二〇一六年八月）。攝影：山崎亮

# 跟著山崎亮去充電
—————— 探訪美西公益設計現場

人與土地 014

作者　山崎亮、studio-L
譯者　雍小狼
主編　湯宗勳
特約編輯　賴凱俐
美術設計　陳恩安
責任企劃　林進韋
照片提供　山崎亮、studio-L

發行人　趙政岷
出版者　時報文化出版企業股份有限公司
　　　　10803台北市和平西路三段二四〇號七樓
　　　　發行專線｜（02）2306-6842
　　　　讀者服務專線｜0800-231-705｜02-2304-7103
　　　　讀者服務傳真｜02-2304-6858
　　　　郵撥｜19344724 時報文化出版公司
　　　　信箱｜台北郵政79~99信箱
時報悅讀網　www.readingtimes.com.tw
電子郵箱　new@readingtimes.com.tw
法律顧問　理律法律事務所 陳長文律師、李念祖律師
印刷　和楹印刷股份有限公司
一版一刷　2018年11月23日
定價　新台幣 360元

行政院新聞局局版北市業字第八〇號

版權所有　翻印必究
（缺頁或破損的書，請寄回更換）

國家圖書館出版品預行編目（CIP）資料

跟著山崎亮去充電：探訪美西公益設計現場／山崎亮、studio-L 作；雍小狼 譯 一版. --臺北市：時報文化，2018.11--208面；13×21公分.--（人與土地；014）｜譯自：パブリックインタレストデザインの現場｜ISBN 978-957-13-7565-6（平裝）｜1.設計 2.文集 3.美國｜960.7｜107016222

Copyright © 2015 studio-L

Complex Chinese translation rights © 2018 by China Times Publishing Company

All rights reserved

ISBN : 978-957-13-7565-6

Printed in Taiwan